# HELLO PAPER!

## 包裝趣

紙張的創意設計，做出手感包裝的100種方法

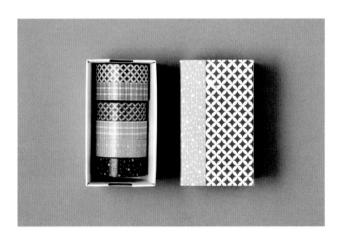

## 100種創意手感包裝

在我們周遭很容易找到各種不同特性的紙張，

用價格便宜，材質和顏色多樣化的紙張，

做出世上獨一無二的禮物包裝吧！

和家人一起參與製作過程，也會成為相當有趣的遊戲喔！

# Contents

PART 3.
*Paper Decoration*

# PART 4.
## *Paper Wrapping & Card*

前言

我長時間擔任DIY造型工作者，每當拍攝雜誌廣告、陳列廣告商品或是提出形象設計時，最常使用的材料就是紙張。紙張不僅取得容易、價格便宜，功能也相當多且實用；可是摺紙雖然很簡單，大部分的人卻都不懂得活用紙張的方法。紙張不僅是常見的材料，也很好雕塑，因此只要稍微了解紙張特性，就可發揮紙張無窮無盡的百變功能！現在市面上紙張的種類，以及可以利用的工具越來越多了，只要一張紙就可以達成各種不同的需求。

我想要表現出紙張的魅力，利用紙張創造各種實用性包裝法。本書以簡單的製作方法，讓大家可以輕鬆跟著書中來包裝，同時也能回想起小時候的摺紙遊戲和摺紙作品的回憶，感受當時對紙張的情感。此外，大家不用侷限於書中的包裝構想，還可以將紙張運用在卡片、玩具、配件、裝潢的裝飾小物等。

在準備這本書時，我有很多想法都放在書裡面，但不只是漂亮的作品和照片，最主要的構想，還是著重於使用簡單並具實用性的作品。就算是手拙的人也可以跟上書中的步驟，做出自己的作品，如此可以讓這本書更有親近感，大家的接受度也更高。我真心希望這本書可以給有誠意想要送禮的人，帶來實質上的幫助。

感謝《HELLO PAPER！包裝趣》的第一功臣，也是我最主要的援手李美鐘課長；將作品陳列得相當美麗，藝術技巧相當好的惠晴；已經合作過三本書，還能持續發想出獨特魅力作品的李寶英室長；從頭到尾一直協助李寶英室長，並且擔任手部模特兒的敏英小姐。因為大家的幫忙，才能在炎熱的夏天中，愉快地工作，完成這本書。

感謝我所有的親戚朋友，每當我出一本書，他們都會成為推廣專員，走到哪裡都不忘幫我推薦。而「在suhnii家外食」烹飪課程裡，締結珍貴緣分的朋友們，謝謝大家包容許多缺點的我，並且在我準備這本書時，給我很多鼓勵。現在這本書已經出版，大家也會給我更多支持吧？！（感謝提供可愛寶寶的照片，不計較肖像權的媽咪。^^）

從出版烹飪書到現在的包裝書籍，我很好奇自己到底是做什麼工作的人，但始終認為，積極提供協助的父母和弟弟、妹妹，還有拍攝途中出生的可愛姪子夏律……，都是我最自豪的財產。還有，最後感謝我無法隨時表達感謝之意的他，真的謝謝你。

DIY MAKER　朴聖熙

PART 1

Hello paper

想試試由自己親自包裝特別的禮物嗎？傳達珍貴的心意，並且讓對方永遠記住與你在一起的美麗時光。
隨時隨地都能取得且運用簡單的紙張，就可以改造平凡的日常生活。比任何一件禮物都還要能傳達出濃厚的情意與感動。

這就是紙張包裝的魅力，任何人都能夠挑戰紙張包裝，有趣地表達出自己的想法。
紙張的優點在於價格比其他材料低廉，並且任何人隨時都可以接觸到。僅僅如此而已嗎？紙張包裝所需時間也較短，製作過程簡單，因此不管是初學者，或是帶孩子沒有多餘時間的主婦，都能毫無壓力地挑戰。
如果活用各種紙張包裝法的話，還可以做出裝潢用的裝飾品，可說是比任何一種材料，使用的價值還高。

來吧！如果想要用極少的時間與費用，創作出具深度品味並擁有無限感動的禮物，就一起來了解有趣的紙張包裝法吧！
可以活用自己的想法，以這些包裝法送給對方一個愉快並充滿回憶的禮物。

## 紙張的魅力

### 1 紙張很簡單

紙張是在周遭很輕易就能取得的材料之一；隨時隨地都可以找到、購買得到，並且能毫無負擔地使用。還有，利用紙張完成的作品，任何初學者都不會覺得困難，很容易讓人得到成就感。不會太麻煩，就可以成為日常生活中，有趣的娛樂活動。因此，紙張可說是簡單並且有趣的材料。

### 2 紙張很輕便

紙張很輕便，很久以前就被當作開發孩子腦部的遊戲，最近很多老人家也會將摺紙遊戲當作預防癡呆的生活娛樂之一。為何會如此呢？那是因為摺紙時，可以同時運用眼睛和手部，因此能有效活化頭腦機能，並培養專注力；也可以從中感受到成就感，讓有憂鬱症和壓力大的人轉換心情。還有，摺紙和包裝等並沒有特定的規則，可以各自使用自己的新方法來挑戰，感受創作的快樂。

### 3 紙張很便宜

紙張最大的魅力，在於它真的是很便宜的材料，所以不同於其他DIY材料，在購買紙張時，不會讓人感到有金錢的壓力。用低廉的價格，就可以包裝出充滿自我想像力的感覺，或是製作任何一件小物喔！

## 4 紙張種類很多

紙張的種類與顏色相當多樣化。可以依照需要的用途購買紙張，並且簡單地運用，是紙張的優點之一。想要做出較堅固的包裝時，可以使用普通的厚紙板來製作禮盒型態的包裝。通常稱為禮盒包裝，就很容易被人聯想成一定是四角形的包裝，但其實也可以更改為三角形、扁平形、圓形等，只要是自己希望的造型，都能加以變化出各種型態的包裝，在DIY的過程中也相當有趣。還有，在包裝各式形狀的餅乾或糖果時，只要運用又漂亮又輕薄的包裝紙，就可以自由包裝成禮物。不需要拘泥於限定的製作過程，任何人都可以有自信地去創作。

## 5 紙張很熟悉

從小就接觸到紙張，對它的感情是比任何材料還濃厚。我們在學說話的時候，或是讀書、畫圖時，身邊都有紙張的存在。第一次接觸文字時，紙張就成為我們的朋友；此時，紙張就已經在我們的周圍，與每個人一起打造回憶。拿著紙張製作任何物品時，總是覺得很愉快，可以將蘊含的豐富感情傳遞給對方。

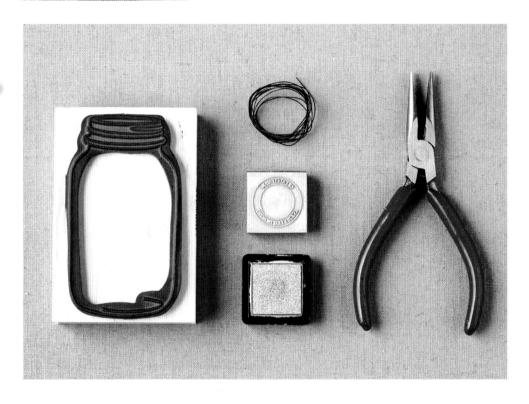

事先了解紙張的特性和用途，就能依照各種狀況，簡單地購買到正確的紙材。現在大家可以透過網路，輕鬆買到紙材，但是如果沒有事先了解紙張特性就購買入手，很容易發生浪費紙張的情況。因此最重要的就是先了解紙張的種類和特性，並了解製作時所需要的副材料，尤其是包裝禮物時所用的副材料，比紙張更重要。正確活用各式各樣的副材料，不只可以完成自己想要的造型，還能縮短包裝時間。

1

2

5

3

4

6

### 1. 有色韓紙

雖然屬於韓紙,但外觀不像韓紙,而且有多種顏色,質感薄,包裝容易。優點是不僅價格便宜,如果有皺摺,也可以用熨燙的方式燙平。可以到大型文具店購買。

### 2. 圖案紙

最近市面上有雙面、單面、凹凸面等各種紙張。一般在製作剪貼簿或是相簿時會使用到,不僅有厚度,兩邊的圖案也會不同,很適合拿來製作禮盒或標籤。有寬32cm×長30cm的尺寸,也能購買到多張一包,並有優惠折扣的包裝,建議確認好尺寸再購買。

＊（韓國）販售網站：YOU ARE SO（www.youareso.co.kr）、SALT & PAPER（www.saltandpaper.co.kr）、10×10（www. 10×10. co.kr）、STAMP MAMA（www.stampmama.com）。

### 3. 模造紙

在大超市、文具店內都可以購買到。模造紙本身被當作包裝紙使用,大部分都是先用模造紙包裹禮盒後,再包上一層有顏色的包裝紙,如此可以充分呈現出包裝紙的色彩。

### 4. 包裹紙

想要包裝成鄉村風格時,常會使用這種包裹紙。不僅價格便宜,蓋印章也容易上色,是很適合搭配印章使用的包裝紙。在文具店或超市都可以買到。

### 5. 包裝紙

在文具店或是手藝品專門網站中,都可以買到各式各樣的包裝紙。網路上可以依照自己想要的尺寸,購買以尺（m）為單位的包裝紙。首爾高速巴士客運站三樓的花卉市場,可以購買到以「卷」為單位的便宜包裝紙。

＊（韓國）販售處：10×10（www. 10×10.co.kr）、高速巴士客運站三樓花卉市場。

### 6. 瓦楞紙

有厚度且好剪裁,比厚紙板還要輕便。大型文具店中都可以買到,也可以回收利用乾淨的宅配箱子。

＊（韓國）販售處：Hangaram文具店（高速巴士客運站地下一樓）、Alpha文具店。

7

8

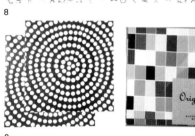

9

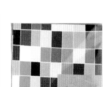

10

11

## 7. 牛皮紙

有多種厚度可以選擇。厚度比厚紙板稍薄的牛皮紙,可以輕鬆摺出禮盒;薄的牛皮紙則適合製作信封。大型文具店都買得到牛皮紙。

## 8. 烘焙紙

烘焙紙不會吸收油脂,適合包裝餅乾和食物;也可使用在超市賣的捲筒烘焙紙。在烘焙材料行或雜物賣場裡,可以購買各種顏色的烘焙紙。

## 9. 色紙

可以購買到10cm×10cm、15cm×15cm等各種不同尺寸的色紙。圖案多樣,也有塗布表面的色紙。在文具店裡都可以買到,網路上也能買到有特色、多樣化的色紙。

## 10. 美術紙

因為美術紙太厚,所以不常被拿來包裝禮盒,但可以拿來製作盒子上的裝飾物或標籤。有人魚紙、雲彩紙、丹迪紙、厚紙板與設計師紙。

1) **人魚紙**:最具代表性、凹凸不平的美術紙。有許多顏色和厚度,相當高格調,在文具店都可以輕易購買到。

2) **雲彩紙**:一面為自然直線紋,另一面則無紋路,兩面不同,不會單調且帶有穩重的感覺。

3) **丹迪紙**:有多種顏色,就像人魚紙一樣,凹凸的圖案相當自然。價格比人魚紙便宜,紙張也較硬。

4) **厚紙板**:比人魚紙或是其它美術紙還要厚,表面光滑,主要有黑色、白色、粉彩色系。

5) **設計師紙**:這種紙張顏色最多(140色),顏色差異不大,可以運用配色技巧來使用。

## 11. 棉紙

可以摺成花的模樣,或是包裝圓形禮物。缺點在於很容易撕破或留下摺痕,但因為很薄,可以摺好幾摺,且和不同色系重疊的話,可以做出不一樣的顏色變化。在大型文具店或禮物包裝區都能購買到。

12

13

14

15

16

17

## 12. 描圖紙（tracing paper & trepal paper）

為半透明的紙張，比較薄的描圖紙稱為「tracing paper」；比較厚一點的描圖紙則稱為「trepal paper」。「trepal paper」除了白色之外，還有其他各式各樣的顏色。可以將描圖紙放在版型圖案上，描繪所需的圖案。如果將紙張重疊的話，顏色會越來越深，因此重疊許多層時也具有裝飾的效果。

## 13. 多孔紙

這是有許多孔洞的紙張，隨著內紙的顏色不同，可以傳達出不同的感覺。一樣也是有多種顏色。

## 14. 蕾絲花紋紙

有蕾絲紋路的紙張，被當作拋棄式的杯墊或是桌巾使用。因為質感較薄且華麗，很適合拿來當作包裝紙使用。有圓形和四方形，以及多種尺寸；還有金色、銀色、粉彩系列等顏色。只要搜尋網路，就能輕易找到想要的蕾絲花紋紙，或是到烘焙材料行也可以購買到。

## 15. 瑪芬紙

有許多顏色和尺寸，能擺放巧克力或瑪芬蛋糕的尺寸皆有，還有印了許多可愛圖案的瑪芬紙。在超市或烘焙材料行都能買到，可以拿來包裝食物或是摺起後當作裝飾品。

## 16. 蜂窩紙

將紙張拆開後，會有六角型蜂窩的模樣。在包裝玻璃等易碎品時，被當作防撞材料使用。包裝立體的物品時，也可以讓物品有點彈性，並且較安全。

## 17. 標籤紙

也是相片紙的一種。將各式各樣的標籤圖案，印刷在同一張紙上，可以裁剪自己想要的標籤圖案，活用在包裝上面。

## 需要的副材料

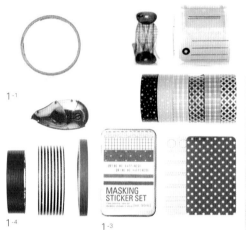

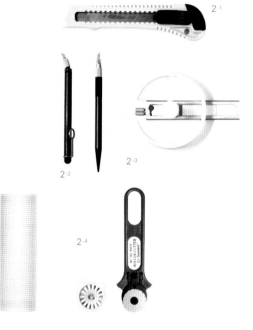

1-1
1-2
1-3
1-4
2-1
2-2
2-3
2-4

### 1. 膠帶

1）**雙面膠帶**：做紙張包裝時，雙面膠帶比膠水更常被使用。面積較窄的地方，如果使用膠水，膠水量開很容易超過需要黏貼的部位，而黏到別的紙張，撕除時常會損毀或是沾黏到灰塵，讓整個作品看起來髒髒的；這時若使用雙面膠，面積窄的地方也能黏貼得乾乾淨淨。市面上有自行撕除表面的雙面膠和滾輪式雙面膠兩種型式。

2）**泡棉雙面膠**：主要是讓裝飾及字體呈現立體感時使用，使用方法和雙面膠一樣。如果希望作品更加立體，可以利用泡棉雙面膠的泡棉，剪下來使用即可。

3）**美紋紙膠帶**：可以用手撕下，並且有表面塗層的膠帶。任何東西都可以貼上，除了紙張，還能貼在其他材質上，例如玻璃、家具與書籍等，都能重複撕黏。缺點是價格較貴，但可以選擇各種顏色及大小，也有特殊印刷的產品，相當好活用。在網路上及文具店等都能購買到。

4）**紙膠帶**：價格比美紋紙膠帶便宜，一般文具店就能買到。顏色種類不多，但黏著力比美紋紙膠帶還要強。適合使用在不需要獨特印刷和顏色的作品上。

### 2. 刀具

1）**基本美工刀**：在裁切直線時，用美工刀裁切會比使用剪刀還要俐落乾淨。

2）**美術刀和曲線刀**：刀鋒突出且刀身彎曲，切割曲線時相當好用。除了切割曲線之外，也可以在修改細小部位時使用。

3）**圓形刀**：設定好所需直徑，裁切時繞著圈圈裁切，即可裁出漂亮的圓形。

4）**滾筒刀**：以滾筒方式來裁切的刀具。有直線、點線、花紋等三種型式的刀片，可以互換使用。

### 3. 膠水

1）**口紅膠**：適合使用在面積小或是像彩色紙一樣薄的紙張。價格便宜，但不能馬上黏著。也有像便利貼般，可臨時黏貼的口紅膠。

2）**3M噴膠75號&77號**：3M噴膠標示的數字代表用途。75號指的是臨時固定用的接著膠，因此可以重複黏貼；77號則是完全固定用的接著膠，只要噴上去就會完全固定。價格高，膠水能往四周噴散，最大的魅力在於黏著力強，能夠黏貼大面積的地方。可以將作品放在大箱子內，再使用噴膠，這樣就能避免噴膠往四周飛散。

3）2WAY GLUE兩用變色膠：剛塗卜為藍色狀態，能固定黏貼；等膠水乾了、變為透明色之後，會變成像便利貼一樣，具有重複黏貼的雙重功能。膠水出口有2、5、15mm等尺寸，使用於直線範圍很方便；筆的型式攜帶方便，黏著力也很強。可以使用在作品上寫字，灑下亮粉後，就是華麗的閃亮裝飾。

\* （韓國）販售網站：10×10（www. 10×10.co.kr）、YOU ARE SO（www.youareso.co.kr）。

## 4. 錐子
鑽小洞時很方便的器材，也可慢慢地鑽孔，鑽出想要的大小；不方便使用打洞機時，就可以運用錐子。

## 5. 摺紙刀（Bone folder）
標示摺線時使用的工具，用適當的力道畫出摺線後，就能俐落地將紙張摺起來。如果沒有摺紙刀，也可以用剪刀或刀片背部替代。

## 6. 打洞機
1）**手握型打洞機**：能幫作品打出圓形的洞，相當便利，但如果紙張太厚會相當費力。
2）**花紋打洞機**：可以做出各式花紋，在製作卡片或是禮物時，是相當方便的工具。網路及文具店都可以購買到花紋打洞機。
3）**蕾絲打洞機&花邊打洞機**：蕾絲打洞機能在紙張或紙巾上做出蕾絲模樣，也可在紙張邊線的地方，打出相同模樣的花邊；常使用於拋棄式紙巾或記事本的製作上。最近在39元店舖或文具店內，都可以購買到這兩款低價的打洞機。

\* （韓國）販售網站：YOU ARE SO（www.youareso.co.kr）；10×10（www. 10×10.co.kr）；STAMP MAMA（www.stampmama.com）。

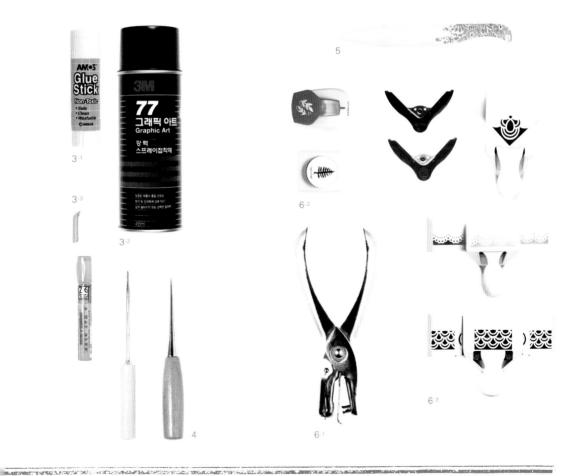

3-1
3-3
3-2
4
5
6-1
6-2
6-3

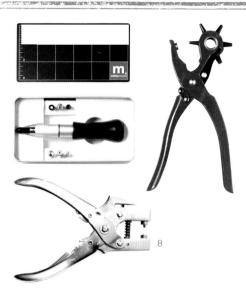

7-1　　　7-2　　　8

## 7. 版型尺

1）圓形版型尺：運用於畫小圓圈時。

2）信封、禮盒尺：在製作信封及禮盒時很方便的工具。

## 8. 打孔夾釘機

能保護洞口邊邊之處，也具有裝飾的效果。一種是可以將圓孔與夾釘分離的打孔夾釘機；另一種則是能打孔又能同時夾釘的機器。

## 9. 印章和印台

有能製作字母的旋轉印章（英文字母、韓文、數字），以及可以蓋出自己想要版型的印章。印章具有傳達情感的效果，因此在表達感情或禮物包裝時，常常會運用印章帶來的效果。印台則可分為蓋在紙張或布料上的印台。

## 10. 兩腳釘

頂端是圓形模樣，下方則有兩枝重疊的針。先在紙上鑽洞後，插入兩枝針，然後將兩枝針分別往兩旁張開，就可以穩固紙張。在文具店可以購買到便宜的兩腳釘，最近也出了許多頂端各種圖案設計的兩腳釘。

## 11. 劃線膠帶

想要畫直線時，直接用筆畫容易歪七扭八，此時可以使用劃線膠帶，就能畫出乾淨又筆直的線條。劃線膠帶有不同的寬度和顏色，可以依照想要的尺寸選用，大型文具店都買得到。

## 12. 剪刀

1）彎曲剪刀：刀鋒為圓弧狀，裁剪曲線時相當方便。可以在大型文具店販售建築模型材料區購得。

2）剪刀：裁剪簡單線條時使用。

3）造型剪刀：裁剪紙張造型時使用。有曲線、Z字型等多種款式。文具店和大型超市文具區都可以購買到。

## 13. 釘書機

可以固定許多紙張；同時要裁剪多張紙時，可以先將所有紙張釘好，沿著版型一起裁剪，就能一口氣剪下相同版型的圖案。

## 14. 圓圈貼紙

製作標籤時，貼在鑽好的孔洞上，可以防止繩子穿過去後，洞口因此破裂。在裝飾作業上，也是相當常用的工具。

## 15. 紙杯

要去野餐時，拿來包裝食物或是放小孩的點心時使用，大型超市和大型文具店都有販賣不同尺寸與圖案的紙杯。

10

THANK YOU

color
festival
stamp pad

spring2
6 colors
10 medium brads per color
20 mini brads per color

flowers brad value pack

9

QUEUE

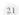

TOYO

Charting &
Graphic Art Tape

11

V E ☆ R X P Y
J ? S ♂ O C Q !
N H M B U K A D
G Z L O ♡ I W 9
1 2 3 4 5 6 7 8

12-1    12-2    12-3

13

14    15

## 紙張材料購買處

• **紙張**

### 1. Hangaram文具店

位於高速巴士客運站地下室的文具店。販賣各式各樣的紙張，包括各種種類及尺寸等，可以單張購買，是最大的魅力。一般文具店裡只能購買到基本色的韓紙，在這裡可以買到各種顏色，也具備許多種類。包裝紙、緞帶、剪刀與美工刀等，手作所需要的工具都可以在這邊買到。(www.hangaram.kr)

### 2. 紙上樂園（斗星制纸）

織布質感紙張、具立體感花紋的紙張等大型文具店無法購買到的紙材，此處都有販賣。提供裁切想要的尺寸服務，可以購買自己所需尺寸。(www.paperangle.co.kr)

### 3. PAPER JOY
從基本紙張到包裝紙，可以購買到各式各樣的紙材；如果事先了解紙張材質和厚度，也能很方便地在網路上購買。在這裡有很多顏色、種類的厚紙板，好用的打洞機和印章種類也很多，都可以一口氣入手。（www.paperjoy.co.kr）

### 4. Alpha文具店
在這裡可以購買到包裝上最常使用的美術紙（人魚紙、丹迪紙等），是一般人最好購買的地方。除此之外，還有一些基本材料和紙膠帶、雙面膠帶等。（www.alpha.co.kr）

### 5. PAPER MORE
在這邊可以找到多達四千種紙張，是一間專門的紙張百貨公司。另外也有經營紙張藝廊，平常不易買到的獨特紙張，也能在這裡買到。特殊印刷和顏色的紙張、有凹凸紋路的立體印刷紙張等，都可以輕易找到。（www.papermore.com）

### 6. 高速巴士客運站三樓的花卉市場
在這裡可以用低廉的價格買到各式各樣的包裝紙，但是購買單位為「卷」，因此無法買到少量的材料。可以買到各種種類的緞帶，也有許多不同尺寸的包裝信封。

### ● 雙面美術紙

### 1. 10×10
文具區裡有許多創意十足的產品，在市面上很難找到的各種包裝材料，也能夠在這裡找到。高速巴士客運站三樓花市裡，都要以「卷」為單位購買，這裡則能以一碼為單位購買，相當方便。除此之外，還有平常不易找到的雙面印刷美術紙或造型獨特的印章、有趣的貼紙等，可以買得相當開心。（www.10×10.co.kr）

### 2. YOU ARE SO
這裡可以找到印刷華麗與顏色特殊的雙面美術紙（相片紙），種類相當多。不只是雙面印刷紙，還可以買到瑪莎打洞機、創意印章和貼紙等，在做筆記本時需要的所有材料，以及別處購買不到的進口用具等，都可以在這裡找到。（www.youareso.co.kr）

### 3. SALT & PAPER
有較其他店家多達五至十倍入的雙面美術紙，不只有大量的雙面美術紙，也可以少量購買紙張。尤其還具備大量適合拿來製作相薄的貼紙，用來裝飾作品，更具效果。文字貼紙、凹凸造型貼紙、彩色固定針等裝飾用副材料，都可以在這裡找到。（www.saltandpaper.co.kr）

### ● 蕾絲花紋紙

### 1. LOOK PACK
這裡販售不常見的蕾絲花紋紙，不只有圓形花紋紙，還有愛心形狀的花紋紙。也有小巧又簡單的紙盒，在這裡都能輕鬆購得。（www.lookpack.co.kr）

### 2. DOILY KOREA
基本的圓形、方形花紋紙等，所有尺寸都可以購買到。三十至兩千入的紙張都能用低廉的價格購買到。（www.doilykorea.com）

### ● 工具

### 1. ntCutter.com
基本美工刀、圓刀、曲線刀、美術刀、鉗子等，具備各種工具。細緻作業中所需要的工具，也可以在這裡購買到。（www.ntcutter.com）

### 2. Hands Link.com
有許多基本打洞機和瑪莎打洞機等工具，有美麗花紋的打洞機、邊角打洞機等都可以在這邊找到。（www.handslink.com）

### 3. STAMP MAMA
進口印章種類繁多，依照季節、主題分類，相當完善，能輕鬆選到自己想要的印章；也能依照各種用途找到所需的印泥。還可以買到雙面美術紙或造型打洞機，以及與紙張有關的進口書籍等。（www.stampmama.com）

（編按：以上均為韓國販售網站與商店，僅供讀者參考。目前在臺灣各大文具店、手創館或相關網站中，也可找到許多紙材，以及各種包裝副材料。）

paper

# Box & Bag

用心準備了禮物，卻因為包裝而感到苦惱；
傳遞小小的禮物、表達感謝之意時，
由自己親手準備，更能充分展現自己的真心！
一起學習最適合送禮的包裝基本技巧吧！

1. Easy & Chic 禮盒
2. Simple & Trendy 紙袋

Easy &
Chic

禮盒

運用禮盒來做禮物包裝，是相當受歡迎的方式。
不管放入任何一種物品，
都能讓禮物變得更漂亮，而且任何人都會喜歡。
但是市面上販售的禮盒，受限於尺寸與型式，
常常會發生和物品尺寸不合的狀況，
這樣一來，一定會覺得相當可惜吧？！

只要加入自己的品味與風格，
就可以製作出適合包裝各種禮物的禮盒。
依照紙張的材質和應用方法，
動手準備獨一無二的禮盒，
送出一份特別的禮物，不錯吧！

千萬不要覺得困難，
這裡將會公開，
吸引你的有趣紙張包裝法。
來，大家準備好了嗎？！

1

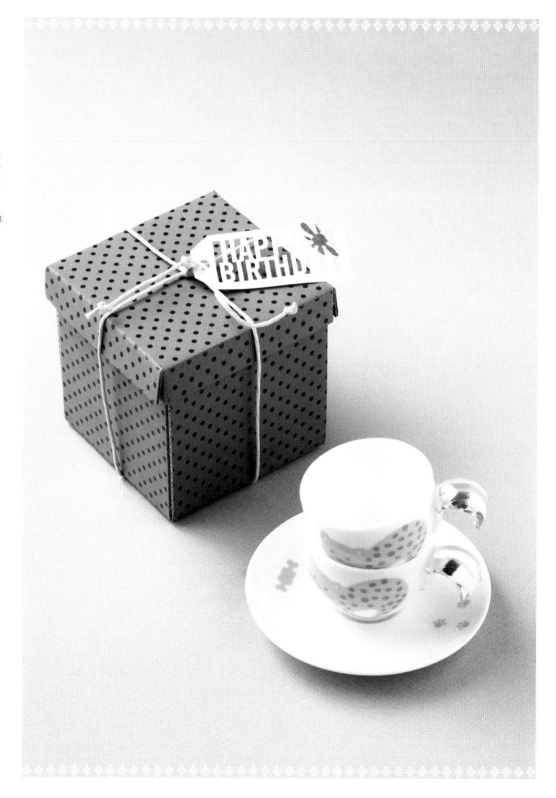

## 01 紫色光芒的香氣

這是最基本的禮盒做法。不管準備什麼樣的禮物，都很適合使用這種禮盒，
做法也適用於各種紙張材質和禮物。如果個性低調害羞，可以選擇紫色系列；
如果要表達炙熱愛情，可以製作紅色的禮盒。

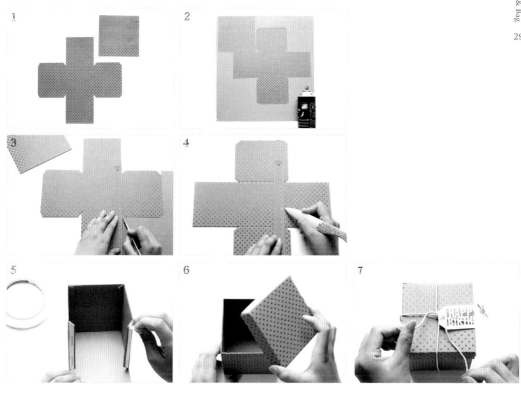

**材料** 寬10cm × 長10cm × 高10cm

瓦楞紙、彩色印刷紙、氣繩、標籤卡、美工刀、剪刀、尺、摺紙刀、
3M噴膠、雙面膠帶（或是熱熔膠槍）

1. 依照版型裁切彩色印刷紙。
2. 在瓦楞紙噴上噴膠，黏上彩色印刷紙。
3. 沿著裁切邊裁切。
4. 順著直尺，用摺紙刀劃出摺線。
5. 依照摺線摺出禮盒，在摺份貼上雙面膠帶。
6. 依照摺線摺出蓋子，蓋在禮盒上。
7. 用紙繩將禮盒綁好，並穿入標籤卡，打上蝴蝶結即可。

MAKING TIP

如果沒有摺紙刀，可以用剪刀刀背
或是美工刀刀背取代。

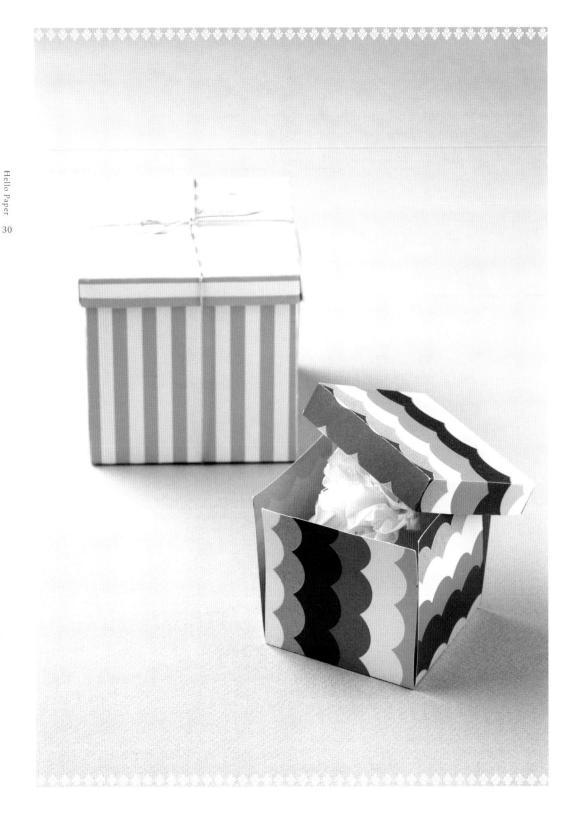

# ⁰² 漣漪～包裝著愛情

用印刷獨特的紙張，做出美麗的禮盒；

打開蓋子時，禮物就像馬上從裡面跳起的感覺，打造出愉快的時光。

因為使用雙面印刷的紙張，顏色豐富，打開禮盒時，也能傳達出另一種風格。

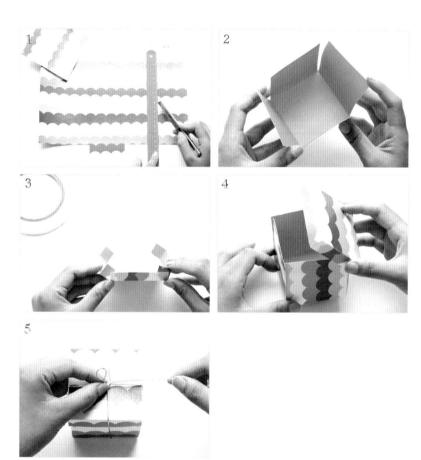

**材料** 寬7cm × 長7cm × 高7cm

雙面美術紙、亮蔥線、美工刀、尺、雙面膠帶

1. 依照版型裁切紙張。
2. 沿著摺線，摺出禮盒。
3. 依照摺線摺出蓋子，並用雙面膠帶黏貼。
4. 禮盒上方蓋上蓋子就能固定。
5. 將禮物放在步驟4的盒子裡，用亮蔥線綁起來即可。

MAKING TIP

使用的紙張較厚時，蓋子尺寸要做得

比版型大一點，這樣才能吻合。

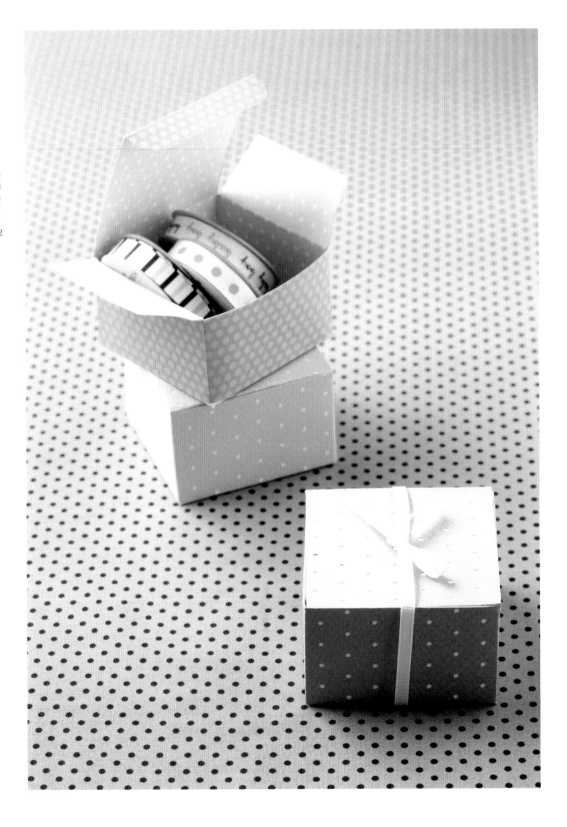

## 03 禮盒品格

想要試試看用多孔紙疊上美術紙,所組合成多層次、顏色豐富的禮盒嗎?
兩種紙材與兩種顏色的結合,能感受到不一樣的紙張魅力,
很適合包裝飾品和文具等小禮物。

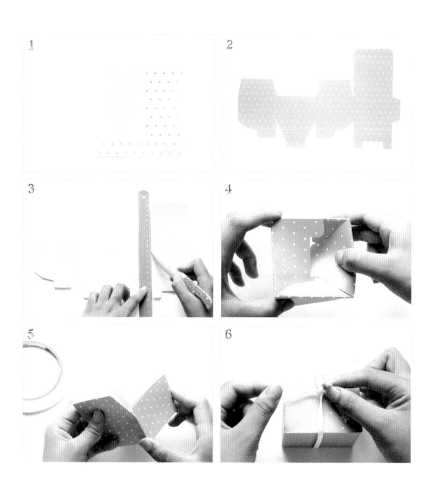

**材料** 寬7cm × 長7cm × 高4.5cm

多孔紙、人魚紙、緞帶、3M噴膠77號、雙面膠帶、美工刀、尺、摺紙刀

1. 準備好多孔紙和人魚紙。
2. 依照版型裁切多孔紙後,將人魚紙鋪在底下,以噴膠貼合。
3. 步驟2依照版型裁切好後,用摺紙刀標示出摺線。
4. 摺出禮盒的模樣。
5. 禮盒的摺份用雙面膠帶黏貼,完成禮盒模樣,並摺好蓋子。
6. 將緞帶綁成韓服蝴蝶結的模樣即可。

MAKING TIP

製作禮盒時,選擇稍微有厚度的
紙張,才能摺出完美的模樣。多
孔紙較薄,所以需要貼在有點厚
度的人魚紙上。

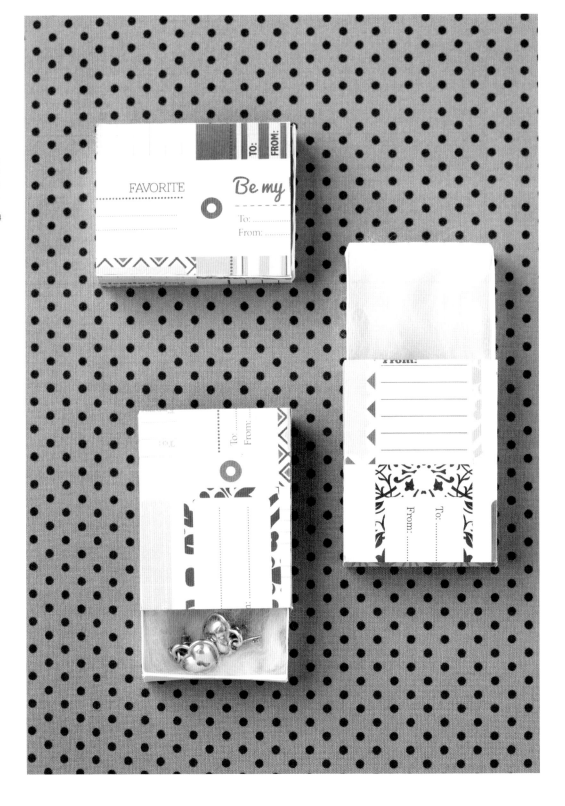

## 04 火柴盒箱子

將禮盒往一邊輕輕推出去,噹～禮物上場。運用小而美的抽屜,設計出可愛的禮盒。
抽屜型禮盒製作簡單,攜帶方便,可以運用在各種場合中。
在禮盒內放入戒指、耳環、胸針等配件,將華麗的心意贈送出去吧!

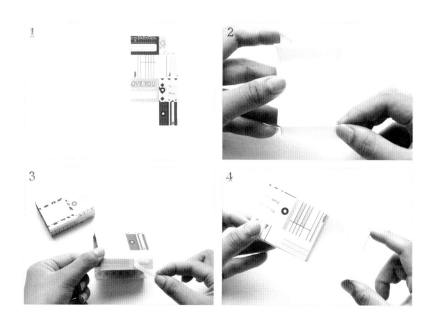

**材料** 長6cm × 寬4.5cm × 高1.5cm

人魚紙、雙面美術紙、美工刀、尺、雙面膠帶

1. 抽屜部分使用人魚紙;外盒則用雙面美術紙。
2. 沿著摺線摺出抽屜,再用雙面膠帶固定摺份。
3. 將外盒摺起來。
4. 將步驟2放入步驟3就完成了。

MAKING TIP

放大版型後,可用較厚的紙張來製作,
就能變成放在書桌上的收納盒。

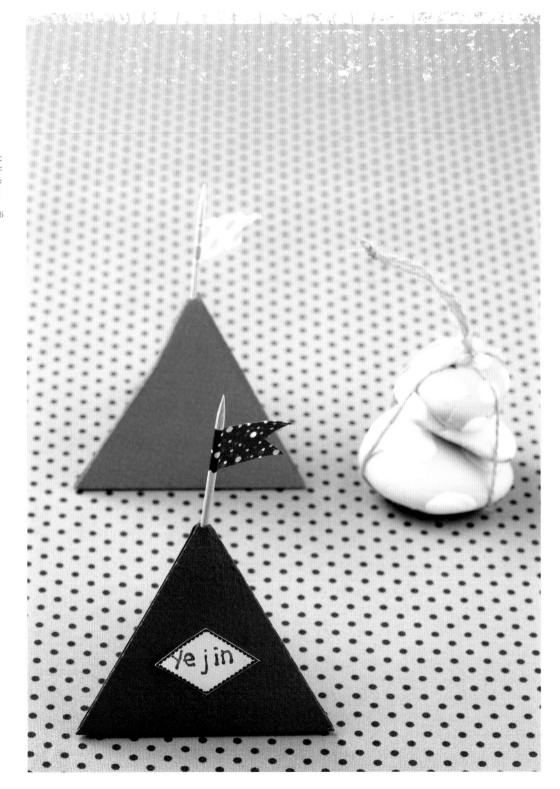

## 05 可愛寶貝

利用會讓人回想起幼年時期的三角禮盒和旗子，贈送禮物給孩子吧！
雖然是簡單的材料，卻有令人想起童年回憶的魔法；
製作時使用可以維持三角形形狀的凹凸紙，會讓禮盒更加美麗。

**材料** 寬8cm × 長8cm × 高7cm
凹凸紙、竹籤、美紋紙膠帶、雙面膠帶、美工刀、剪刀、尺

1. 依照版型裁切凹凸紙。
2. 將內容物放在中間，摺份以雙面膠帶黏上，固定三角形的模樣。
3. 將竹籤用美工刀裁切出適當的長度。
4. 步驟3上方兩側貼上美紋紙膠帶，做出旗子。
5. 步驟2最上方稍微剪出一個洞孔。
6. 插上旗子就完成了。

MAKING TIP

如果要放入比較重的物品，可以
在摺痕處留下2公分的空間。

## 06 順藤而上的你

來！這次來做個特別的禮盒吧！運用三角錐原理製作的禮盒，
最適合包裝小孩喜歡的彩色筆、蠟筆、巧克力球等禮物。
頂端可以貼得相當牢固，孩子們隨身攜帶也不會毀損。

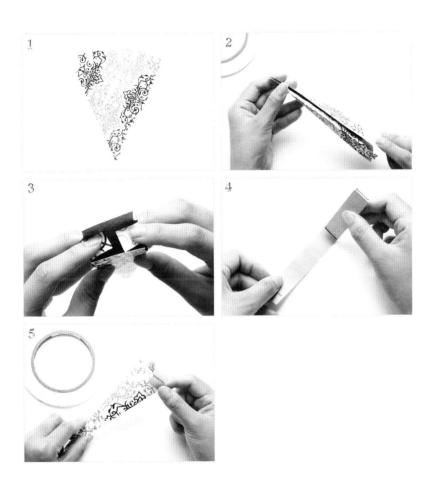

**材料** 高4.5cm × 長15cm × 寬2cm
雙面美術紙、雙面膠帶、印章、美工刀、剪刀

1. 依照版型，裁切雙面美術紙。
2. 摺出三角錐的模樣，在摺份貼上雙面膠帶。
3. 將頂端封口往內摺好。
4. 依照版型剪下封條，可以在上面蓋印章或寫上短句。
5. 在步驟3的頂端，由前往後貼上封條。

MAKING TIP

將頂端封口摺好，貼上封條，由上
往下貼，就能變成有把手的禮盒。
也可以用美紋紙膠帶取代封條。

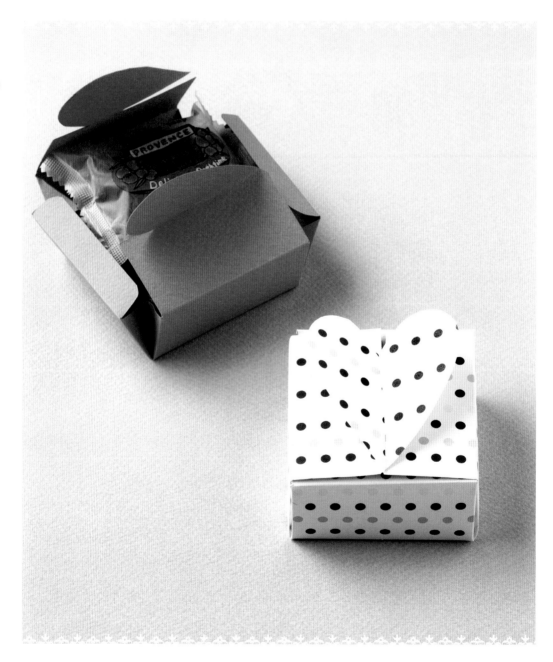

## 07 浪漫愛心

愛心形狀的禮盒，應該可以將準備禮物的人，心裡的悸動傳達出去吧？！
無論是相愛的戀人、珍貴的孩子、感情深厚的朋友……
禮盒包裝不僅可以傳遞感情，也能成為很有特色的裝飾。

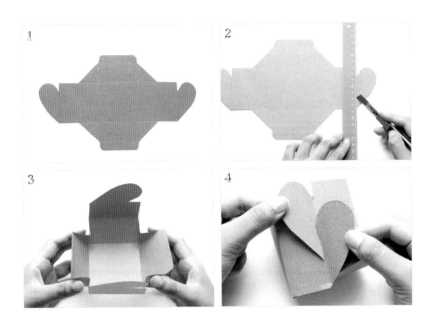

**材料** 寬6.5cm × 長6.5cm × 高3.5cm

凹凸紙、雙面美術紙、美工刀、剪刀、尺

1. 依照版型裁切紙張。
2. 在愛心形狀處（或蝴蝶結、花的形狀）割出插槽。
3. 依照摺線摺起盒子。
4. 將兩邊愛心互相重疊插入插槽固定。

MAKING TIP

可變換兩邊愛心的模樣，只要是對稱的圖案都可以。

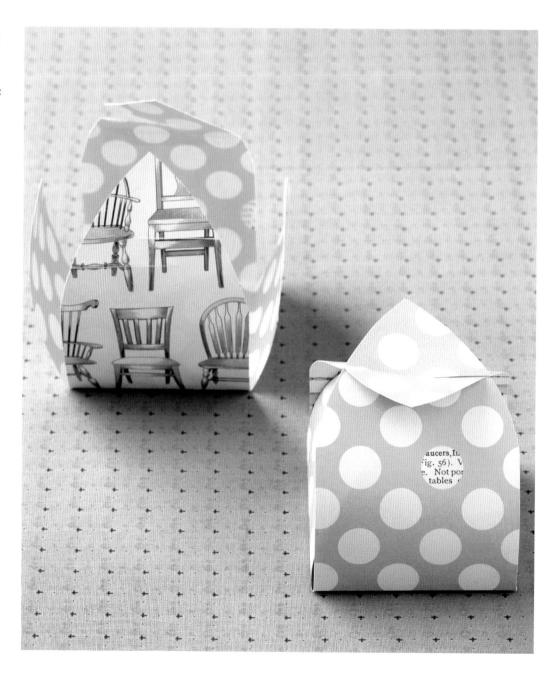

## 08 我的時尚品味

方方圓圓的模樣，看似四方盒，但又以圓形做結尾的禮盒，
挑戰看看不同特色的禮盒吧！這款禮盒很適合包裝小又形狀不固定的物品。
可以選擇雙面有不同印刷的紙張製作，讓禮盒呈現多層次的感覺。

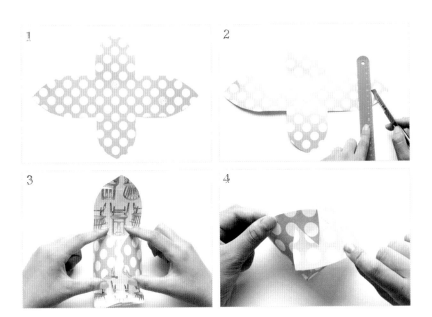

**材料** 寬6.5cm × 長6.5cm

雙面美術紙、美工刀、尺

1. 依照版型裁切雙面美術紙。
2. 上方版型兩側，用美工刀割出插槽。
3. 依照摺線將禮盒摺起來。
4. 上方重疊處，插入插槽固定。

MAKING TIP

如果想製作較堅固的紙盒，可以
選擇兩張不同顏色的人魚紙，用
噴膠互相貼合即可使用。

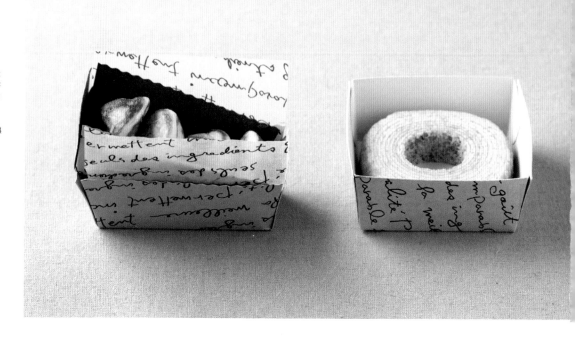

與一般禮盒不同,這款是開放式的禮盒,

可以放入三角形的蛋糕或是餅乾,用來送禮給朋友。

使用花紋烘焙紙或是打上蝴蝶結固定,就能完成簡單又可愛的點心禮盒。

**材料** 長8.2cm × 寬3cm × 高3.5cm

人魚紙、包裝用描圖紙、烘焙紙、美工刀、剪刀、尺、

緞帶、雙面膠帶、3M噴膠

1. 人魚紙和包裝用描圖紙用噴膠貼合後,依照版型裁切。

2. 沿著摺線摺起,用雙面膠帶固定。

3. 將烘焙紙摺成禮盒的模樣,裁去多餘部分,放入禮盒裡。

4. 放入禮物,將烘焙紙蓋起來,綁上蝴蝶結即可。

MAKING TIP

烘焙紙不會吸收油分,因此包裝
時,可以當作襯紙使用;也可使用
捲筒烘焙紙取代。

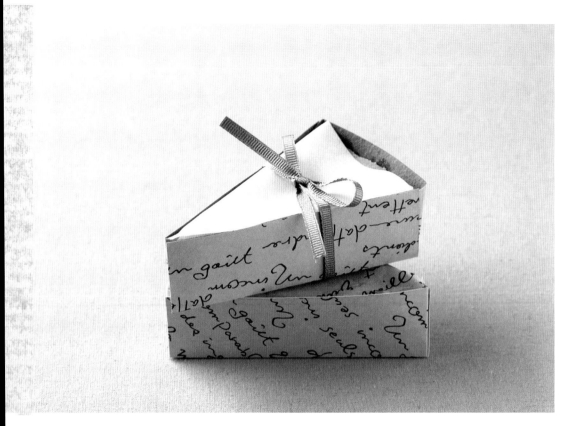

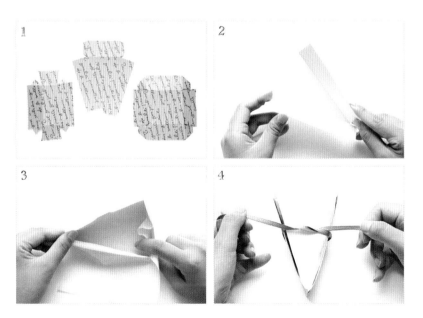

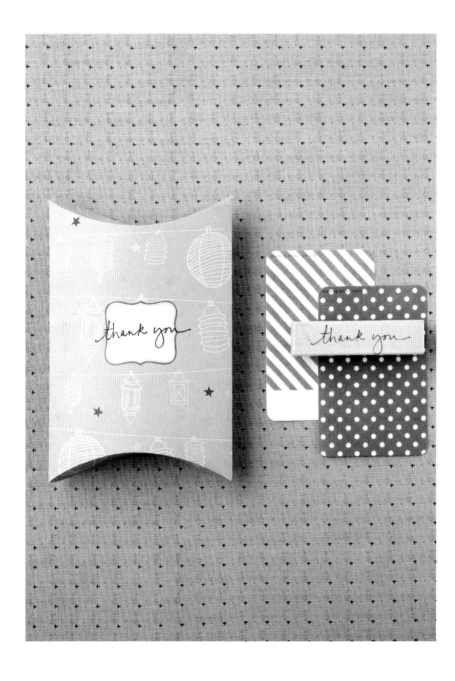

## 10 送給美麗的妳

適合用來包裝圍巾、手帕、襪子、領帶等禮物，
這些物品常被當作贈送的禮物，因此嘗試用不同風格的禮盒也不錯！
不需要特別的副材料和複雜的技術，只要一張紙，就可以完成特別的禮盒。

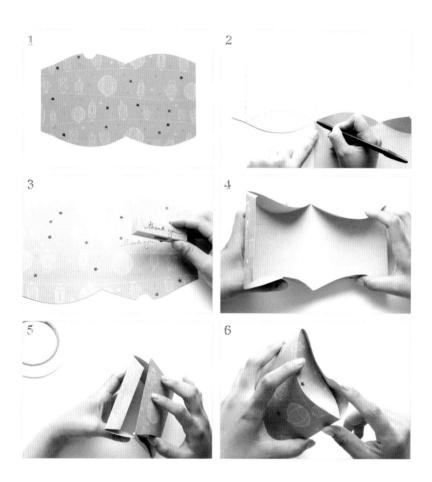

**材料**　寬11cm × 長12.5cm

雙面美術紙、雙面膠帶、印章、美工刀、剪刀、尺

1. 依照版型裁切紙張。
2. 將紙張翻面，在裡面劃出虛線摺痕。
3. 在正面蓋上印章。
4. 先將上下圓弧處摺起來。
5. 對摺後，再將側面貼合固定。
6. 最後將上下開口處重疊固定。

MAKING TIP

這是半圓形的禮盒，因此將禮
盒摺起來前，就要先蓋上印章
或是貼上貼紙。

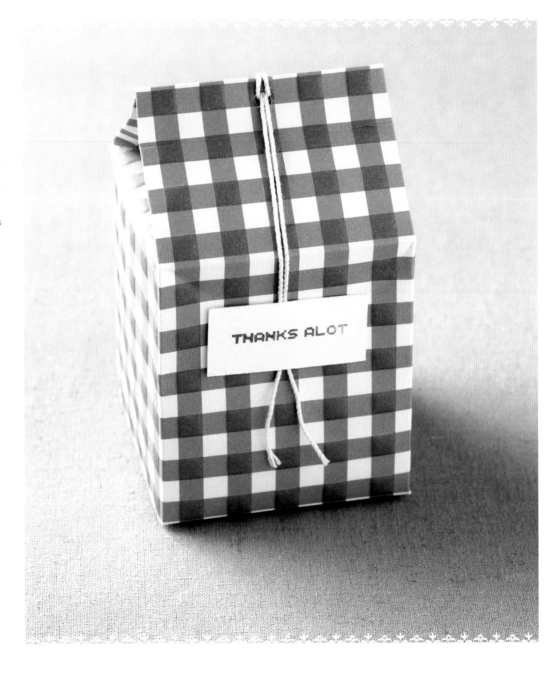

## 11 牛奶是好物

這是仿效牛奶盒形狀的禮盒。
如果想要有凹凸的觸感,只要使用有凹凸紋路的紙張就OK!
封口部分是以棉繩固定,因此可以重複利用。

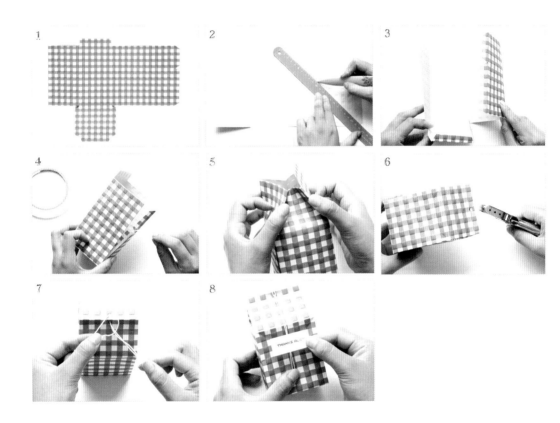

**材料** 寬7cm × 長7cm × 高11.5cm

凹凸美術紙、圖畫紙、棉繩、雙面膠帶、打洞機、摺紙刀、美工刀、尺

1. 依照版型裁切凹凸美術紙。
2. 沿著虛線處,用摺紙刀劃出記號。
3. 將禮盒側面與下方都摺起來。
4. 再用雙面膠帶貼合。
5. 沿著虛線將頂端三角形處往內摺,摺出牛奶盒的模樣。
6. 牛奶盒的尖端,中間用打洞機打洞。
7. 穿入棉繩並固定。
8. 在綿繩處貼上事先剪好的圖畫紙。

MAKING TIP

頂端三角形的部分,一定要用
摺紙刀劃出痕跡,才能摺出漂
亮的形狀。

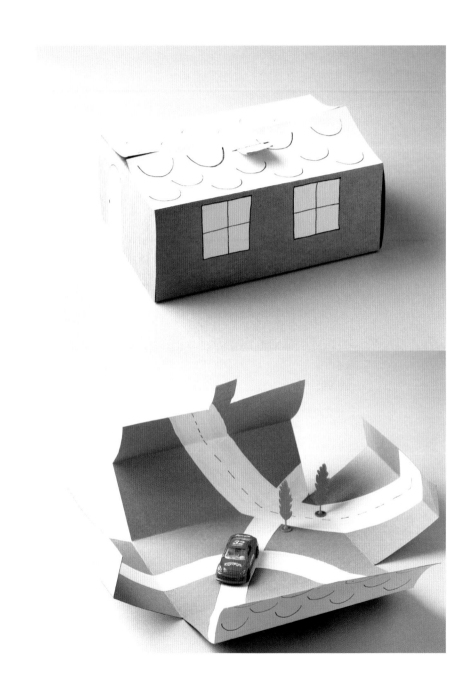

## 12　你是變形金剛

禮盒變身！準備好孩子喜歡的驚喜禮物，
用可愛的禮盒，製作出刺激孩子想像力的禮物吧！
看起來平凡的禮盒，其實是能變身成道路的魔法禮盒，
一起享受開心的娛樂時光吧！

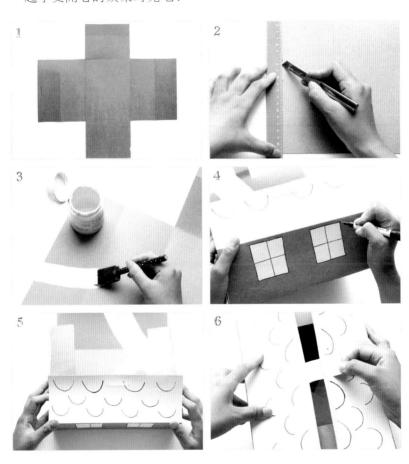

**材料**　長25cm × 寬18cm × 高10cm
牛皮紙、水彩顏料 ( 廣告顏料 )、畫筆、馬克筆、美工刀、剪刀、尺

1. 依照版型裁切牛皮紙。
2. 將要重疊的地方割出插槽，讓插耳可以插入固定。
3. 內側用水彩顏料畫出道路的圖案。
4. 表面以水彩和馬克筆畫出房子的圖案。
5. 依照摺線將禮盒摺好。
6. 將插耳插入割好的插槽即可。

MAKING TIP

水彩乾掉後，先用書等較重的東
西重壓，再將禮盒摺起，這樣可以
防止紙張變型。

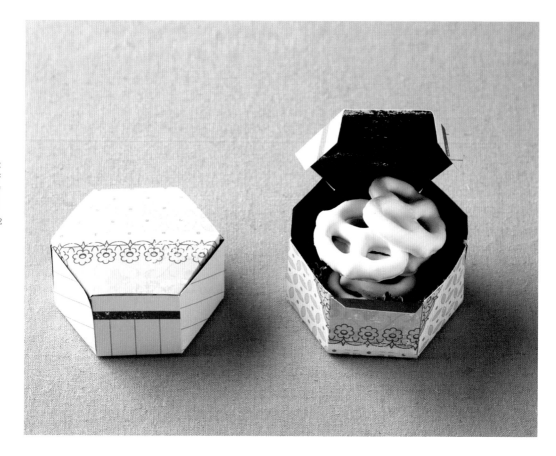

## 13 比花美的禮盒

餅乾或糖果等從國外買來的禮物，常常會擔心沒有包裝就送出，
感覺很沒有氣氛，因此而苦惱吧？！
此時就需要精巧的禮盒，上面點綴著比花朵還漂亮的圖案，
只要活用各式漂亮的紙張，就能完成具有異國風格的禮盒。

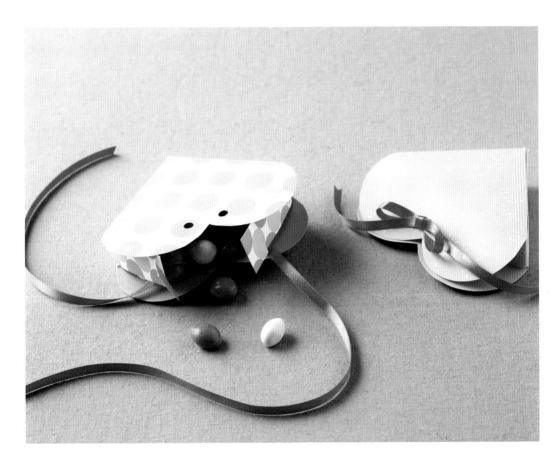

14 情人節

適合用於情人節送禮的包裝，
開口處雖然只以緞帶綁起，但內側兩邊另外割出插槽來固定，
因此不用擔心內容物會傾倒出來喔！

1

2

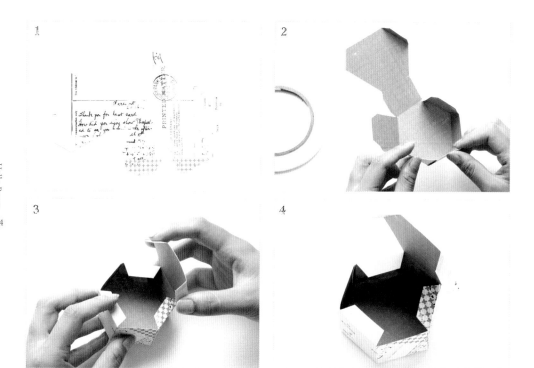

3

4

MAKING TIP

蓋子的部分，如果每一面都預留摺份，就能做出更堅固的禮盒。

**材料** 邊長3.5cm × 高3cm
雙面美術紙、雙面膠帶、美工刀、剪刀、尺

1. 依照版型裁切雙面美術紙。
2. 依照摺線，將每個側邊都摺起來，並貼上雙面膠帶固定。
3. 將每一個摺份往內摺。
4. 蓋上蓋子就完成了。

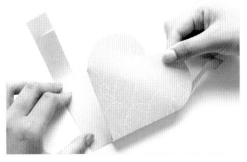

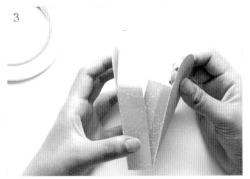

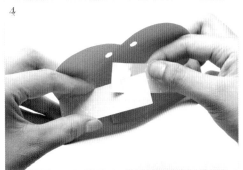

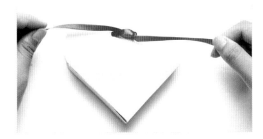

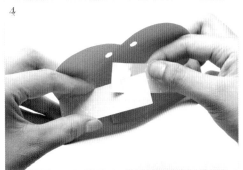

**材料** 寬12cm × 長9.5cm × 厚度2.2cm

雙面美術紙、雙面膠帶、打洞機、緞帶、美工刀、剪刀、尺

1. 將雙面美術紙依照版型裁切，並用打洞機打洞。
2. 依照摺線摺出形狀。
3. 用雙面膠帶將側面貼合。
4. 上方兩側摺耳插好固定。
5. 將緞帶穿入打好的洞孔中，並打上蝴蝶結。

MAKING TIP

如果要放入較大的禮物，可以將版
型側邊尺寸放大。上方摺耳固定後，
再綁上蝴蝶結，就可以完全密封。

*Simple &*
*Trendy*

紙袋

送簡單的禮物給朋友與鄰居時，
紙袋是絕佳的包裝方式。
我們常會使用各種尺寸的紙袋，
是日常生活中相當實用的品項，
但是真的很難找到，
自己喜歡並且獨特的紙袋，
那麼，親手做出特別的紙袋如何呢？
活用版型就能做出簡單的紙袋，
或者使用印花紙變化出華麗風格的紙袋，
這些都可以自己親手完成喔！

準備禮物時的期待心情，
以及收到禮物的愉快歡樂，
都是生活中經歷到的重要時光。

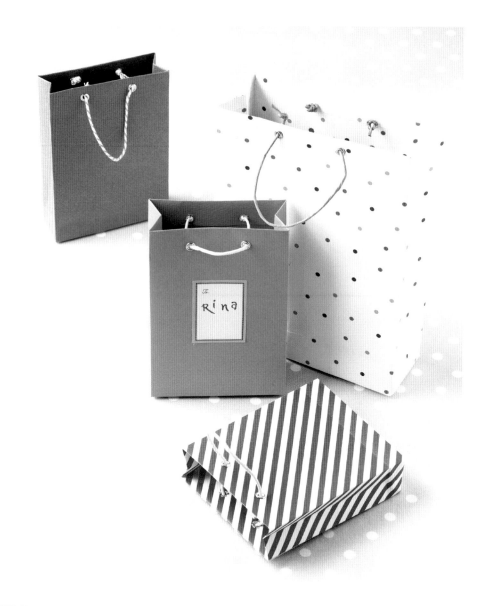

## 15 訂製購物袋

收到漂亮的購物袋,你會不會很珍惜地保存著呢?
運用基本紙袋型式做出的購物袋,大小與圖案都會帶出不同的風格。
親自挑選紙張圖案,依照個人喜好,做出屬於自己的風格,
比起一般的購物袋,會更令人愛不釋手。

| 1 | 2 | 3 |
| 4 | 5 | 6 |
| 7 | 8 | 9 |
| 10 | 11 | |

**材料** 寬10cm × 長12cm

雙面美術紙、紙繩、剪刀、打孔夾釘機、錐子、雙面膠帶

1. 依照版型裁切雙面美術紙。
2. 沿著摺線將頂端摺好。
3. 將側邊摺份摺起來。
4. 側邊摺份貼上雙面膠，插進步驟2後，再貼合。
5. 依照版型標示的虛線，將底部摺起來。
6. 將摺起的底部打開，並摺出三角形。
7. 底部沿著標示出的摺線摺好，貼上雙面膠帶。
8. 將兩側往內摺，做出立體感。
9. 上方用打洞機打洞。
10. 裝上夾釘。
11. 裁剪紙繩，將紙繩穿入洞口，綁上兩個結即可。

🍃 MAKING TIP

在摺紙袋時，上端要先摺好，兩
邊摺線才不會出現皺摺。

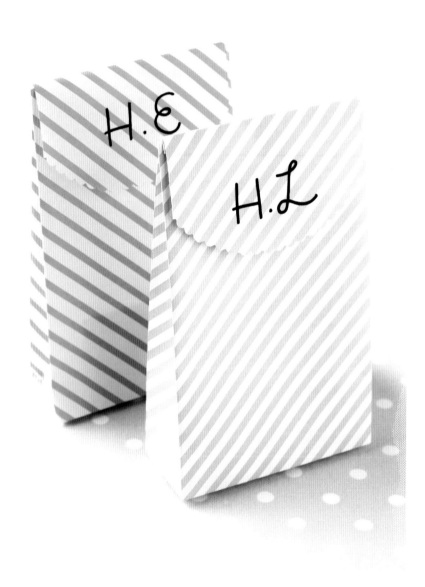

# 16 時尚紙袋

想要做出時尚的紙袋,必須活用圖案豐富的紙張;
製作有趣的紙袋時,則推薦使用有特別人偶或印刷的紙張。
紙袋封口處可運用魔鬼氈,方便紙袋的開合。

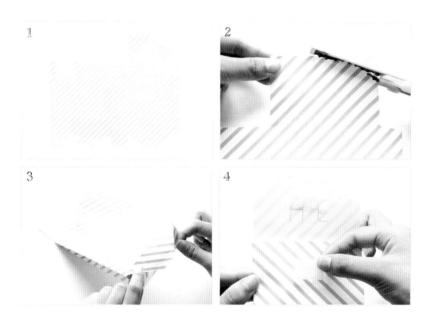

**材料** 寬10cm × 厚度4cm × 高17cm
包裝紙、魔鬼氈、造型剪刀、美工刀、剪刀、尺

1. 將包裝紙依照版型裁切。
2. 用造型剪刀裁剪紙袋封口處。
3. 沿著版型上的虛線,摺出紙袋模樣。
4. 封口內側和紙袋接合處,貼上魔鬼氈即可。

MAKING TIP

市面上有販售滾筒式的魔鬼氈,可以
剪下自己想要的尺寸來使用。最近也
有賣小型貼紙型的魔鬼氈。

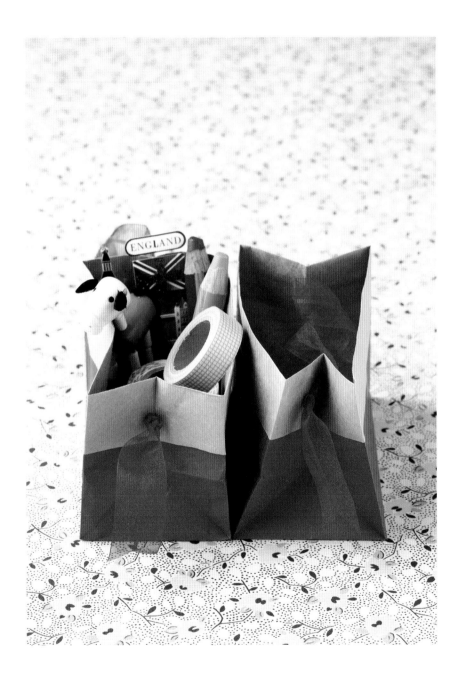

## <sup>17</sup> 紅色誘惑

紅色的緞帶，讓悸動的心感到特別緊張吧？！
紙袋雖然小又輕，但可以收納相當多物品，
不管是孩子的雜物或簡單的禮物都能放入，相當實用。

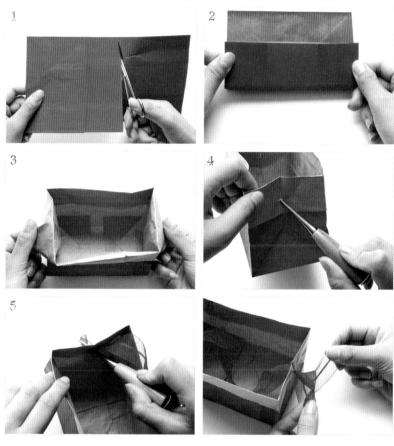

### 材料

紙袋、緞帶、錐子、刀子、膠水

1. 將紙袋上半部剪下。
2. 從上往下摺2～3摺。
3. 摺好後再張開往外摺。
4. 左右側邊使用錐子戳出洞。
5. 利用錐子將緞帶穿入洞口，連續打2～3次結，
   讓緞帶不會脫離洞口。
6. 將另一邊也穿入緞帶就完成了。

MAKING TIP

用打洞機打洞的話，洞孔會太大，
穿入緞帶時很難固定，因此請使用
錐子穿孔。

## 18 紙袋內的夢想

稍微變化基本紙袋，就能改變整個紙袋的風格。
用打孔夾釘機打洞的話，就能穿入緞帶，變成另一種風格的紙袋；
掛上不同的小物，增添流行風貌，就能送出具有現代感的禮物。

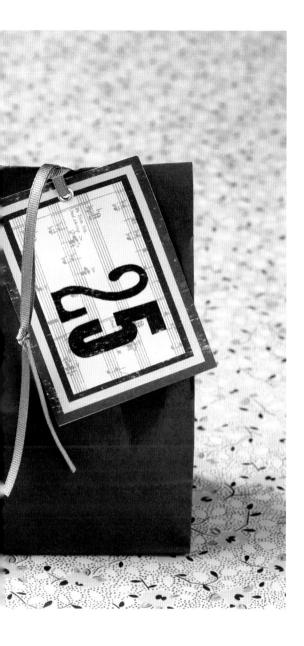

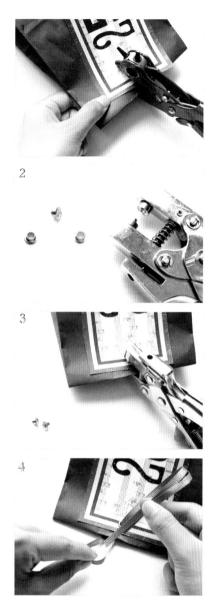

2

3

4

**材料**

紙袋、夾釘、打孔夾釘機、紙筆、小卡（或明信片）

1. 將紙袋上方由上往下摺，並和小卡一起抓穩，用打洞機打洞。
2. 準備好夾釘和打孔夾釘機。
3. 用打孔夾釘機將夾釘裝在洞孔上。
4. 穿上緞帶就完成了。

🌼 MAKING TIP

挑選自己喜愛圖案的紙，貼在人魚
紙上，和紙袋封口一起摺起來，再
用打洞機打洞也很漂亮。

ha yul

存在著，妳的格調

結合理性與感性的手提包造型包裝，一點也不輸任何名牌包包。
選擇塗布堅挺的雙面美術紙，內外都兼顧，
能成為有趣且具獨特風格的焦點。

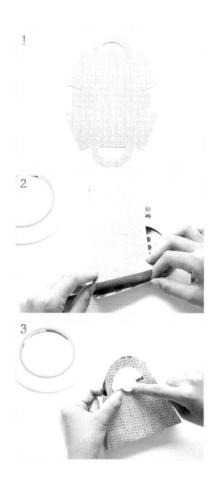

**材料** 寬11cm × 高7.6cm × 厚度3.3cm

雙面美術紙、雙面膠帶、美工刀、剪刀、尺

1. 將雙面美術紙依照版型裁切。
2. 依照版型標示的虛線，將兩側摺起並貼上雙面膠帶。
3. 將袋口處摺起並貼合即可。

MAKING TIP

想要將紙袋做寬一點，可以將原本的寬度
與袋口處的圓弧型加大即可。

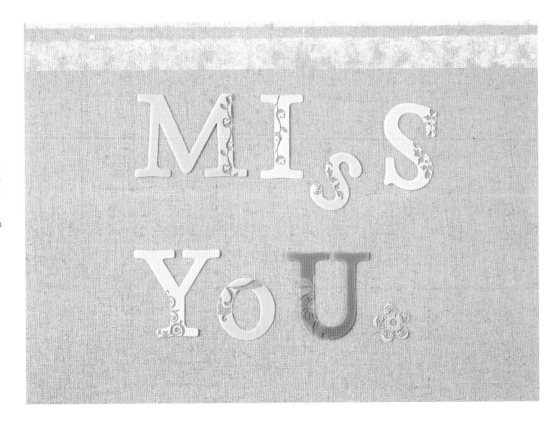

## 20 累積回憶

這是可以包裝回憶寄給對方的紙袋，一眼就能看出寄送者想表達的心情。
考量禮物的特性，來選擇紙袋的顏色與圖案，讓紙袋更感性吧！
手帕、圍巾等織物，相當適合使用這種紙袋。

**材料**　寬9cm × 長18cm
雙面美術紙、亮蔥膠水、雙面膠帶、緞帶、美工刀、剪刀、尺

1. 將紙張依照版型裁切，中間剪出橢圓形洞孔。
2. 版型寬的一面，將兩邊往中間摺起，並貼上雙面膠帶。
3. 放入禮物，並在上方割出可以穿入緞帶的插槽。
4. 穿入緞帶並綁上蝴蝶結。
5. 中間橢圓形的周圍，用亮蔥膠水做裝飾。

MAKING TIP

用亮蔥膠水裝飾後，膠水還沒
完全乾之前，都不能去碰觸，
這樣才能展現出立體感。

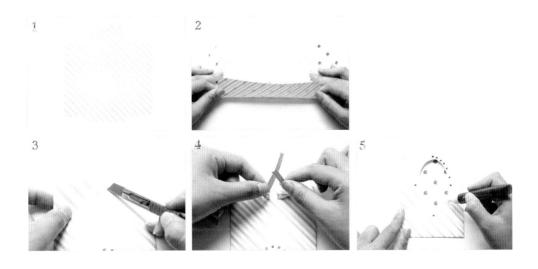

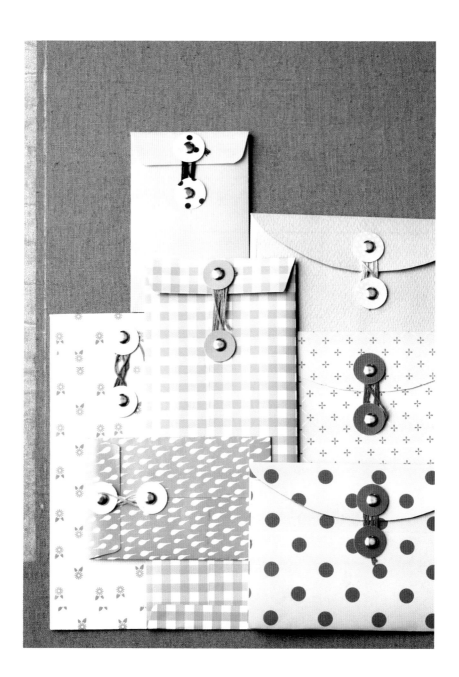

## 21 唯獨你

用各式各樣的印花紙,做出獨一無二的禮物袋。
只要活用版型,就能做出所需尺寸的紙袋,
隨著禮物風格的不同,用自己製作的特別紙袋來送禮吧!

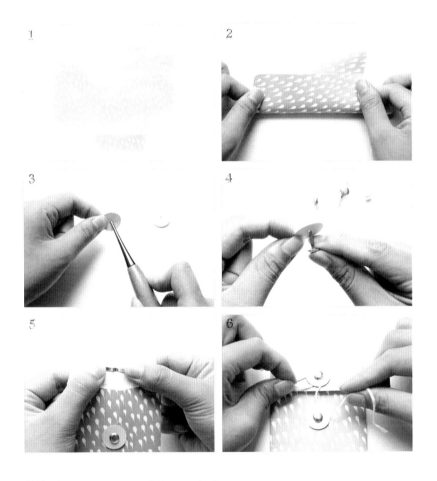

**材料** 寬7.2cm × 長11cm;寬9cm × 長19cm
雲彩紙(或包裝紙)、兩腳釘、刺繡絲、口紅膠、錐子、美工刀、剪刀、尺

1. 依照版型裁切紙張。
2. 摺出紙袋的模樣,並用口紅膠固定。
3. 用剩下的紙,剪出兩個圓形,並用錐子在中間戳洞。
4. 將兩腳釘插入圓形紙中間。
5. 插入圓形紙的兩腳釘再插入紙袋,並將釘子往兩旁展開固定。
6. 在上方的圓形紙綁上刺繡線,並由上往下綁緊固定即可。

MAKING TIP

綁刺繡線時,可以用平行或X
型的方式固定。

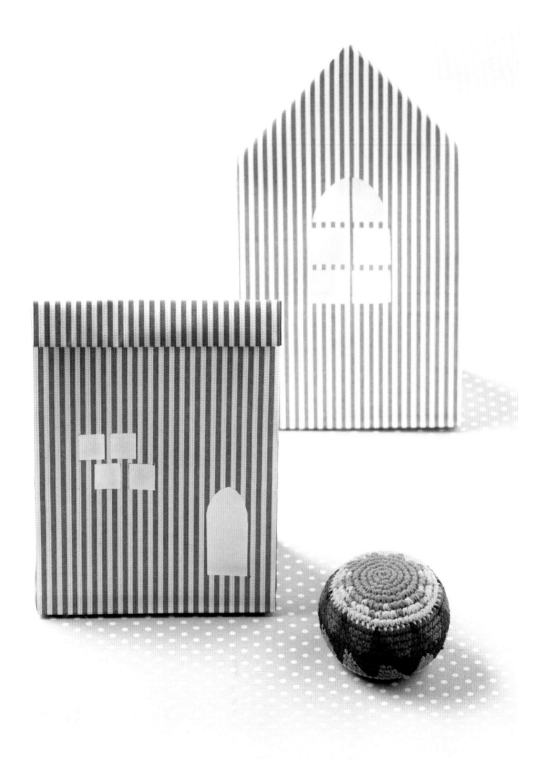

## 22 我朋友的家

紙袋上可以看到可愛的窗戶，一起創造和孩子之間的故事如何呢？
利用可愛的紙袋，和孩子互送禮物，打造出特別的回憶。
重疊兩層的紙張，就算是有點重量的禮物，也承受得了。

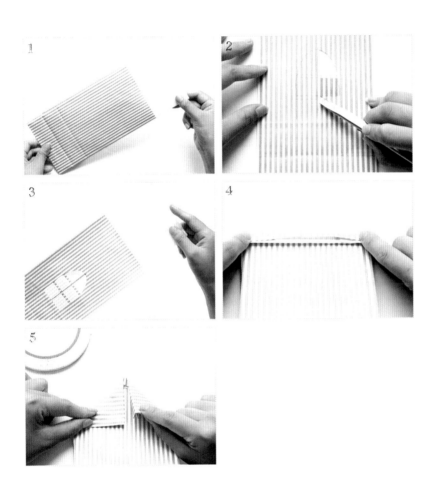

### 材料
紙袋、內紙袋、圖畫紙、美工刀、雙面膠帶

1. 將圖畫紙放入要割出窗戶形狀的紙袋內。
2. 用美工刀割出窗戶的版型。
3. 取出圖畫紙，再放入內紙袋，以多增加一層紙袋。
4. 袋口處往下摺1公分。
5. 兩側往下摺成三角形，做成屋頂的模樣即可。

MAKING TIP

可以依照禮物的高度，決定窗戶的
位子。如果禮物很小的話，窗戶可
稍微低一點；如果禮物又大又長，
就要做高一點。

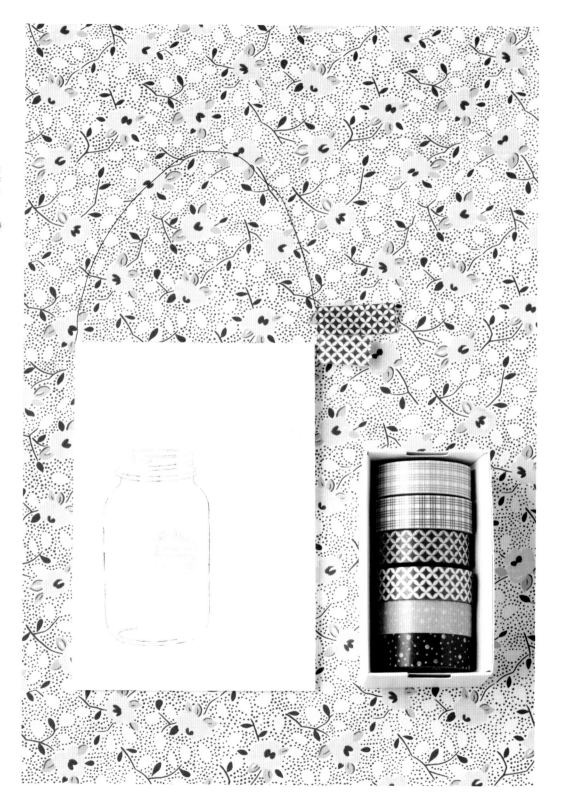

## 23 紙袋的品格

這款紙袋能讓人感受到製作者卓越的設計能力。
常在麵包店裡拿到沒有經過塗布的紙袋,將它們改變成有特色的紙袋吧!
增加手把,活用印章,打造出風格獨具的紙袋,並裝入較輕的禮物吧!

**材料**

紙袋、印章、撤絲、美紋紙膠帶、膠水、剪刀

1. 在紙袋上蓋印章。
2. 放入禮物,並將封口摺起來。
3. 將鐵絲繞成圓圈狀,捲起頭尾。
4. 鐵絲放入步驟2內。
5. 將紙張摺起並貼合。
6. 貼上美紋紙膠帶裝飾即可。

MAKING TIP

細的鐵絲不需要特殊道具,就能
用剪刀剪斷,使用相當容易。

# <sup>24</sup> 我的朋友「汪汪」

想試試用紙袋做出孩子喜歡的動物禮袋嗎？
光看就令人愉快的動物紙袋，讓人想和朋友一起聊聊小時候的回憶，
也可以當作手掌人偶，演出人偶劇場喔！

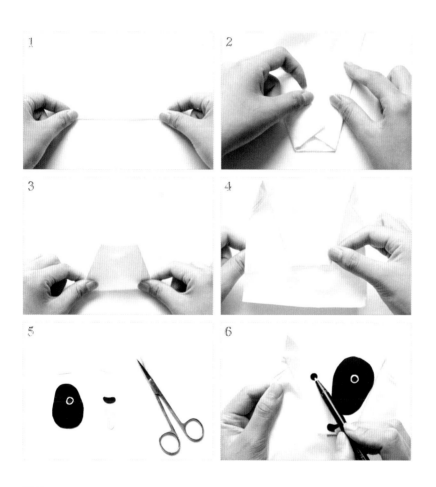

**材料**

紙袋、人魚紙、膠水、剪刀、簽字筆

1. 紙袋開口處往上摺1公分。
2. 兩角交疊摺出三角形的模樣。
3. 連同交疊的部分往上摺。
4. 翻轉後就出現小狗臉的模樣。
5. 在人魚紙畫出眼部、耳朵、舌頭等，並裁剪下來。
6. 將各部位貼好，再用簽字筆畫出眼睛。

MAKING TIP

用來畫動物各部位的紙張不能太薄，可用人魚紙或丹迪紙等較厚的紙張。

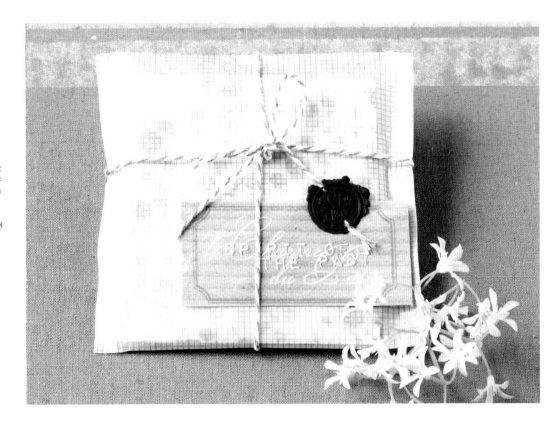

## 25 打開你的心

一個令人感到悸動的紙袋,希望可以成為讓你的心動搖的微風。
使用半透明美紋紙膠帶,以信封的原理,打造出方型紙袋;
用漂亮的內紙將物品多包一層,放入紙袋後,隱約能看見內紙圖案,感覺更高檔。

### 材料

美紋紙膠帶(寬型)、貼紙、緞帶、封蠟章、剪刀

1. 將美紋紙膠帶摺成信封狀。
2. 信封封口兩側剪成斜邊,並往下摺起密封。
3. 貼上貼紙。
4. 綁上緞帶。
5. 蓋上封蠟章裝飾。

MAKING TIP

放入蜂窩紙能讓信封看起來比較膨。
寬型的美紋紙膠帶具有黏著力,只要
對摺就會有信封的效果。

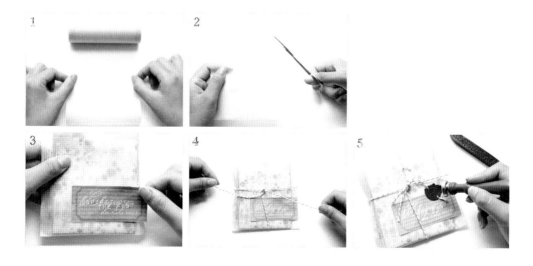

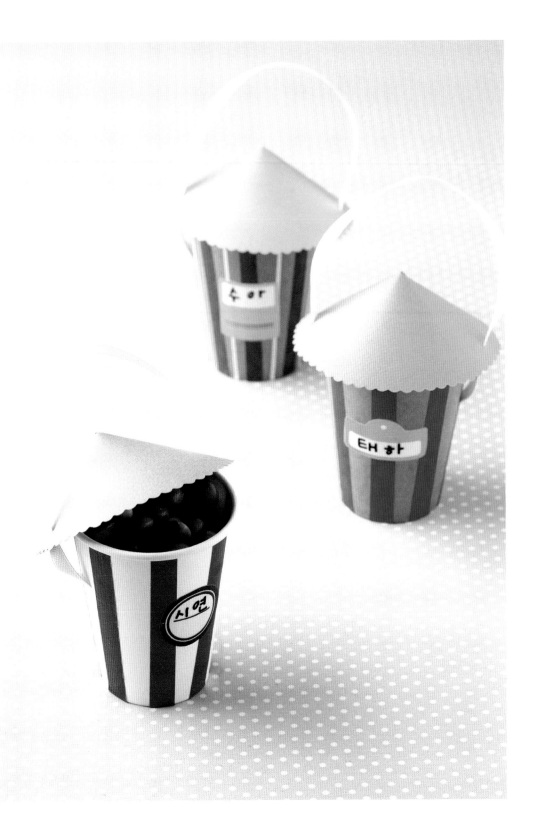

## 26 孩子們的慶典

做個蓋子放在紙杯上，就能成為特別的紙袋包裝。
因為有蓋子，所以孩子們也能在裡面放入點心、積木、拼圖等，非常實用。
生日派對時，可放入爆米花，或拿來當作點心籃也相當有趣。

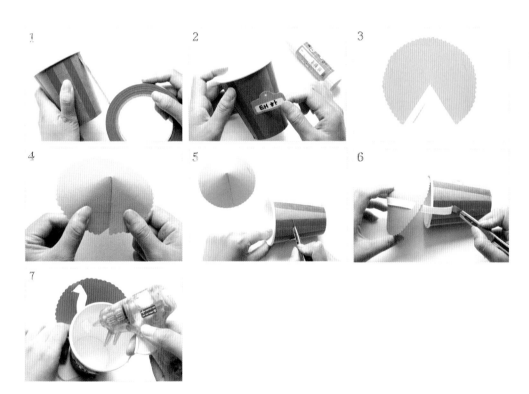

**材料**　寬8.4cm × 長5.9cm × 高11.7cm

有色紙杯、人魚紙、紙膠帶、文字貼紙、雙面膠帶、緞帶、
熱熔膠槍、美工刀、剪刀、口紅膠

1. 在紙杯上，以固定間距貼上紙膠帶做裝飾。
2. 前側以口紅膠貼上文字貼紙（寫上名字）。
3. 將人魚紙按照版型裁切，製作出杯蓋。
4. 用雙面膠帶將蓋子貼好，做出圓錐狀。
5. 蓋子和紙杯上，分別用美工刀割出插槽。
6. 將緞帶穿入插槽，兩側綁好。
7. 用熱熔膠將緞帶往杯子內側緊貼。

注意割好的插槽，需比緞帶寬
度多0.2cm，如果割得太大，就
無法固定好緞帶。

PART 3

paper
Decoration

G

M

Q

U

A

A H

thank you

B

J

Congratulations

M C

D

M

miss you

轉達小禮物時，將我們的感謝一起包入禮物之中吧！
將禮盒包上包裝紙後，如果還有點空空的感覺，
就可以利用小裝飾，讓整個包裝多些豐富感。
不需要到專門包裝的櫃檯，就能呈現出屬於自己的風格。
本章將介紹只需簡單活用童年愛玩的摺紙與蓋章遊戲，
就能完成的包裝技巧！

1. Funny & Fresh deco 藝術風格
2. Shinny & Trendy deco 文字風格
3. Friendly & Soft deco 紙膠帶

*Funny &*
*Fresh deco*

藝術風格

來試試看,只要活用便宜的各種紙材,
就能做出獨特模樣或有豐富立體感的藝術包裝。
表達愛情的愛心、傳達心意的花朵、
特別紀念日的數字……
準備一份世上獨一無二的珍貴禮物,
並享受如此美好的時光。
可以使用色紙等基本材料,
來替禮盒或紙袋增加華麗感喔!

不管準備禮物的人或收到禮物的人,
都無法忘懷這個美麗的瞬間,
用獨特的風格與創意,隨心所欲發揮吧!

1

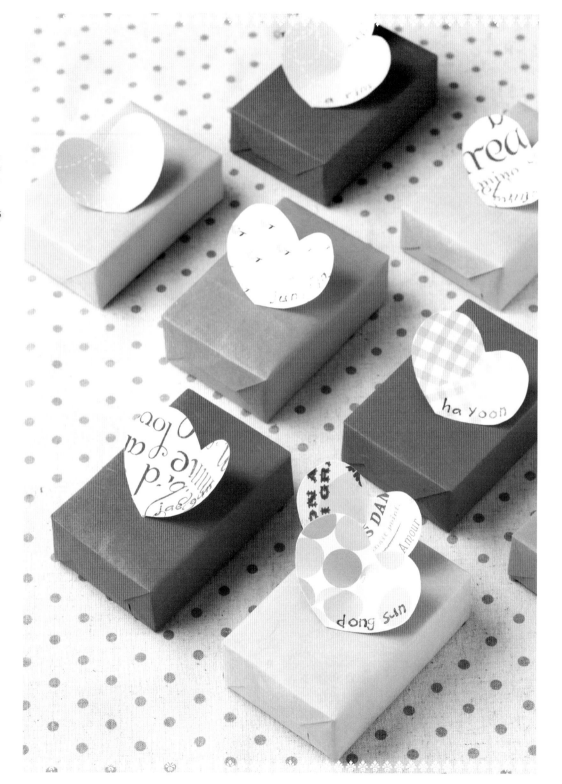

## 27 噗通噗通的心

愛心模樣的裝飾，光看就讓人心臟噗通噗通跳！
也很適合裝飾在想要送給多數人的謝禮上。
最具魅力的地方是，不管禮盒、袋子，或是任何包裝方式都可使用。

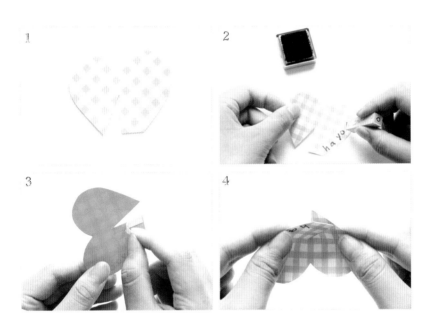

**材料** 寬7cm × 長4cm
雙面美術紙、美工刀、剪刀、雙面膠帶、印章

1. 依照版型剪下愛心後，在下方中間部分，剪出三角形凹槽。
2. 蓋上字母印章或用筆寫上字母。
3. 在三角形凹槽處貼上雙面膠帶，並重疊為立體型。
4. 貼上雙面膠帶後，貼在禮盒上即可。

MAKING TIP

三角形凹槽處重疊固定時，字母
必須在上方。

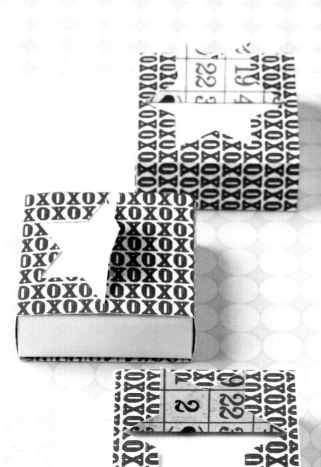

## ²⁸ 在我心中的星星

閃亮的星星，代表著幸運的到來。
做出能將你的願望，像閃亮的星星一樣閃爍著，帶有藝術感的禮盒。
具立體感的裝飾，相當華麗漂亮。

1

2

3

4
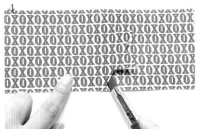

5

6
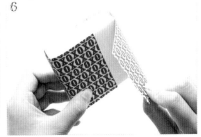

**材料** 寬7cm × 長7cm × 高2cm

包裝紙、雙面美術紙、鉛筆、美工刀、剪刀、尺、雙面膠帶、摺紙刀

1. 用單色包裝紙將禮盒包起來。
2. 將雙面美術紙裁切成與步驟1禮盒寬度相同、長度多2公分的大小。
3. 星星模樣的版型放在步驟2中間，用摺紙刀沿著版型畫出星星。
4. 用美工刀裁剪半邊星星。
5. 裁剪的半邊星星往外摺，讓星星挺直，成為有立體感的星星。
6. 用步驟5包覆禮盒，並用雙面膠帶固定。

MAKING TIP

內紙如果使用有顏色的包裝紙，
整體感覺會變得不一樣。任何雙
面對稱的版型都能用來製作。

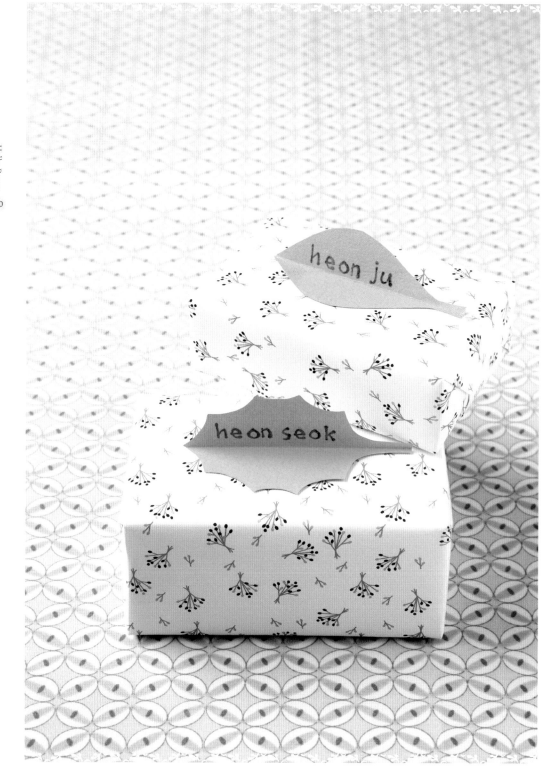

## 29 綠葉光芒與香氣

以綠葉的裝飾,來製作姓名卡。
想要準備禮物給來參加生日派對或孩子紀念日的客人時,
就能利用姓名卡來做裝飾。

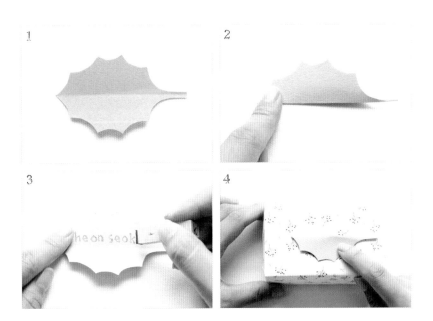

**材料** 長8cm × 寬5cm

美術紙、印章、剪刀、膠水

1. 依照版型裁切美術紙。
2. 沿著中心線,將葉子摺對半。
3. 在葉子的上方,用印章蓋上字母或寫上名字。
4. 在葉子下方塗上膠水,黏在禮盒上即可。

MAKING TIP

塗膠水時,先將葉子摺對半,就可
以準確地以膠水塗一半的葉子。

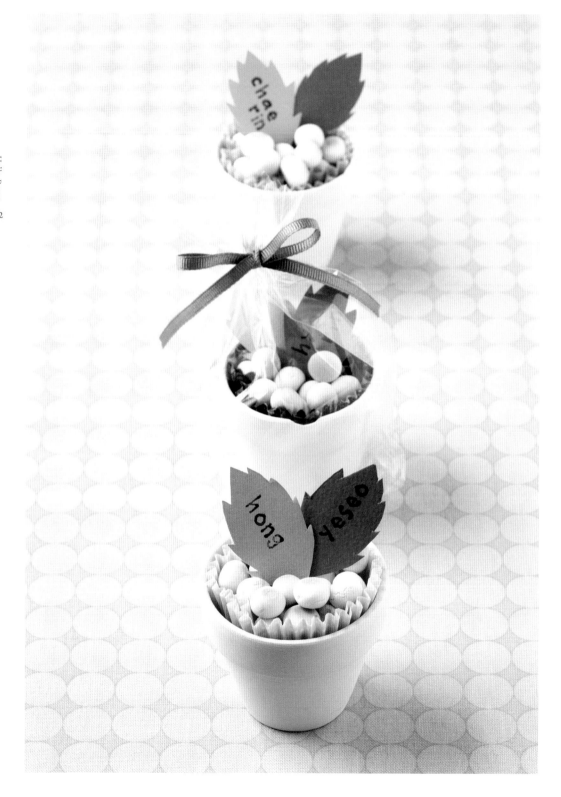

## 30 祕密花園

春天總讓人覺得會發生什麼好事。
這款包裝非常適合用於為孩子們準備的小餅乾和巧克力禮物，
就像明亮的春天陽光一樣，將成為人生中美好的回憶。來，全都包走吧！

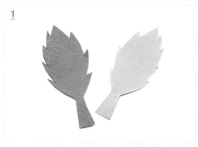

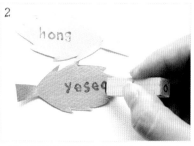

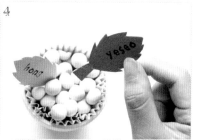

**材料** 寬3cm × 長7cm
迷你花盆、美術紙、瑪芬紙、點心包裝袋、印章、緞帶、美工刀、剪刀

1. 依照版型裁切美術紙。
2. 在樹葉上，以印章蓋上或寫上字母。
3. 將餅乾倒入瑪芬紙內，並放進迷你花盆中。
4. 將樹葉不規則地插入餅乾內，用點心包裝袋包起，再用緞帶綁好。

MAKING TIP

如果不希望紙張直接碰觸點
心，可以先貼在牙籤上再插入。

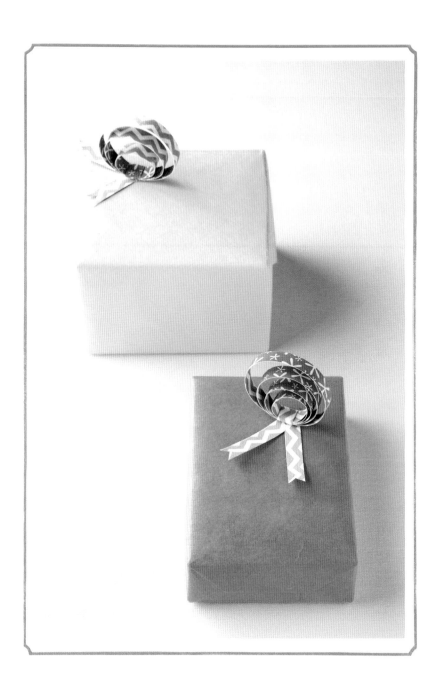

## 31 有好預感的日子

輕鬆地將紙張捲起來，就能做出簡單的圓圈裝飾，
捲得越多，圓圈就會越大，可以依照所需尺寸，做出各種變化。
裝飾在禮盒上會有很華麗的感覺，一定要試試看！

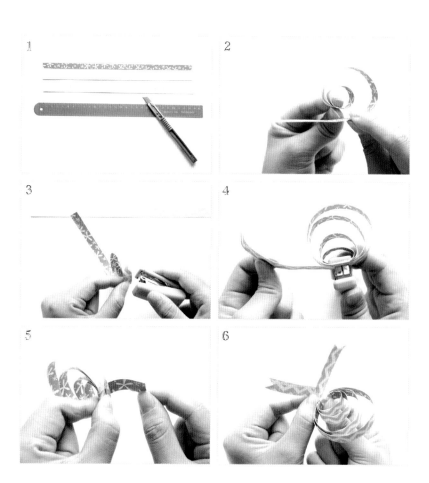

## 材料

雙面美術紙、釘書機、膠水、雙面膠帶、美工刀、剪刀、尺

1. 將雙面美術紙裁出1～1.5公分寬的紙條數張。
2. 捲成圓圈狀，固定中心點。
3. 長度不夠的話，可以與其他紙張相連，做出更大的圓圈裝飾。
4. 用釘書機固定圓圈的尾端。
5. 釘書針固定處需要以其他紙張包覆隱藏。
6. 將多餘的紙張尾端剪成燕尾型，交叉並用雙面膠帶黏貼固定。

MAKING TIP

紙張如果較厚的話，可以先用釘
書機將圓圈尾端釘上，並用雙面
膠帶固定。

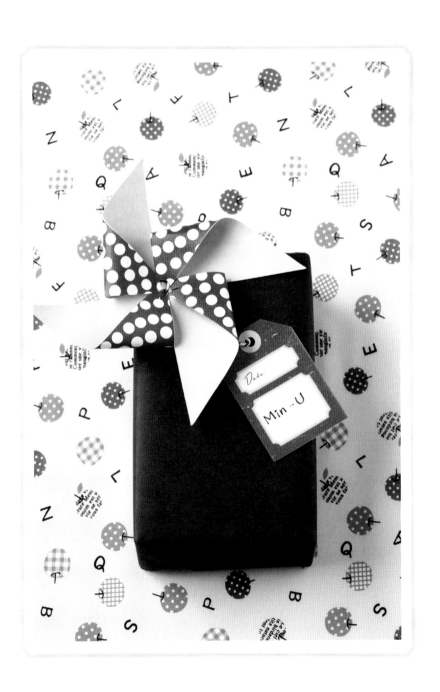

## 32 想念

活用藝術裝飾，能讓平凡的禮盒變身為讓人眼睛一亮的華麗禮盒。
每個人童年一定都摺過風車吧？！
用來當作禮物裝飾，就能展現出特別的風格。

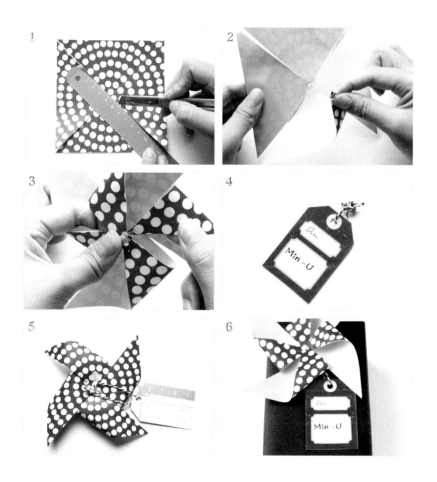

### 材料

色紙、兩腳釘、棉線、小卡、美工刀、尺、膠水

1. 色紙中間預留2公分左右的距離，再用美工刀割出X字型。
2. 將割出的四個角往中間摺。
3. 用兩腳釘將四個角的末端一起固定。
4. 將小卡綁上棉線。
5. 在兩腳釘尾端掛上棉線，再將兩腳釘的針腳往兩邊固定。
6. 將完成的裝飾貼在禮盒上即可。

MAKING TIP

摺風車時，需要沿著對角線往中
間摺，並且固定。

## 33 微風吹拂

用簡單的摺紙裝飾貼在禮盒上，便成為令人注目的焦點。
使用雙面色紙的話，就能展現華麗的配色，令人愉快。
收到禮物後，還可將上面的扇子取下使用，擁有雙倍的喜悅喔！

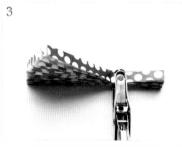
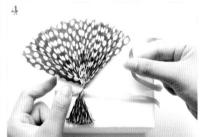

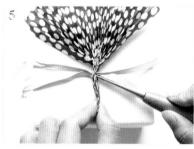

### 材料

色紙、緞帶、打洞機、膠水、錐子

1. 以1公分的寬度，將色紙摺成扇子的模樣。
2. 做出兩把扇子，再互相連接增加寬度，讓扇子更加豐富。
3. 在扇子2/3處用打洞機打洞。
4. 穿上緞帶，並將緞帶環繞禮盒。
5. 步驟4的緞帶尾端，用錐子穿入打洞處後交叉，並綁緊固定。

### MAKING TIP

用打洞機在扇子上打洞，穿入緞帶
後，從兩側使其交叉，可以讓緞帶
固定不會脫落。在扇子上打的洞，
必須小於色紙摺起來的寬度。

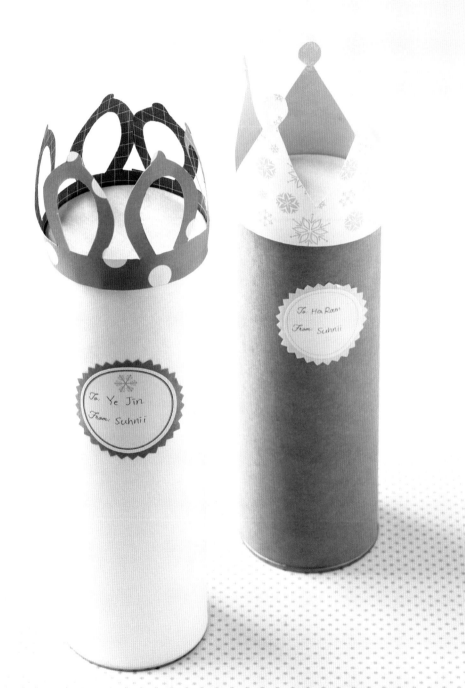

## ³⁴ 你是冠軍

運用隨時都能取得的洋芋片筒,做出有趣的包裝。
只需要在蓋子處貼上皇冠形狀的美術紙,就可做出皇冠禮盒;
打開蓋子的方法很簡便,罐子也很堅固,所以能放入各種物品和禮物。

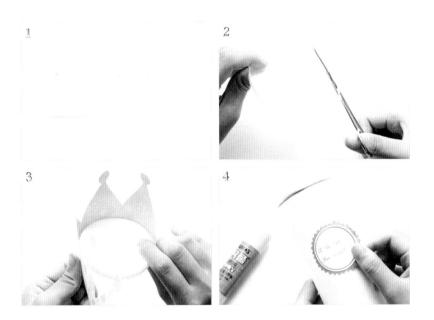

**材料** 寬7cm × 長24cm

圓筒罐子、雙面美術紙、有色韓紙、3M噴膠、貼紙、剪刀、尺

1. 依照版型裁切雙面美術紙。
2. 將有色韓紙裁切得比蓋子稍微大一點,噴上噴膠貼在蓋子上,
   多餘的部分則用剪刀剪下。
3. 將步驟1的皇冠也貼上。
4. 在圓筒貼上貼紙做裝飾即可。

MAKING TIP

皇冠的底線必須與蓋子底部對齊
黏貼;如果超過底部的話,蓋上蓋
子時,皇冠會出現皺摺。

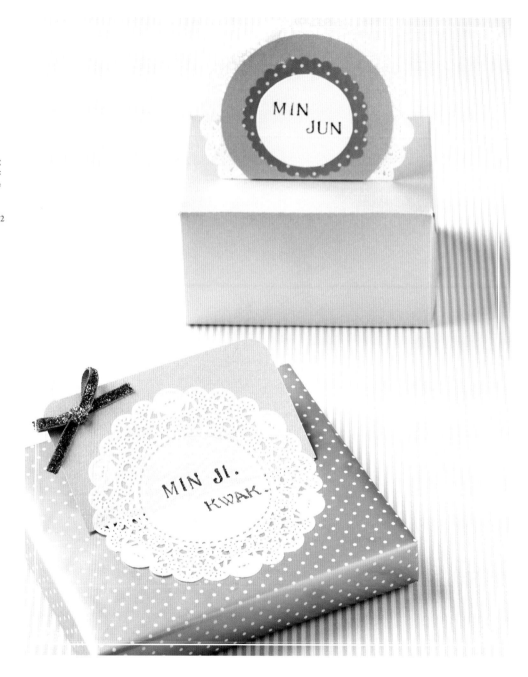

MIN Ji.
KWAK

35　浪漫的一天

運用最近流行的蕾絲花紋紙，做出古典又浪漫的小卡，還不錯吧！
用造型剪刀在帶點銀色或金色的紙張邊緣裁剪，
很適合搭配蕾絲花紋紙，增添禮物的華麗感。
需要浪漫的一天時，一定要試試看這種做法。

## 1) 蕾絲花紋紙小卡

**材料** 蕾絲花紋紙、包裝紙、美術紙、造型剪刀、口紅膠、剪刀、筆

1. 將包裝紙和美術紙剪成圓形，寫上收禮人的名字後，
   貼在蕾絲花紋紙上。
2. 摺起底部1/5的地方。
3. 將摺起來的部分，貼在禮盒上即可。

🌼 MAKING TIP

蕾絲花紋紙較薄，黏貼在美術紙
上可增加厚度。

## 2) 蕾絲花紋卡片

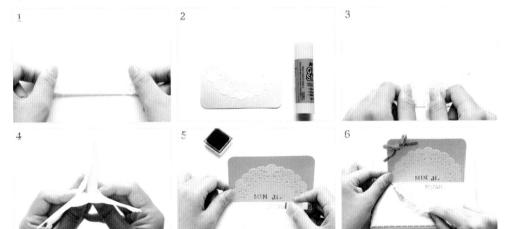

**材料** 蕾絲花紋紙、美術紙、印章、剪刀、口紅膠

1. 將三張蕾絲花紋紙都對摺。
2. 美術紙上先貼上一張摺半的蕾絲花紋紙。
3. 另一面也貼上一張摺半的蕾絲花紋紙。
4. 第三張蕾絲花紋紙塗上口紅膠，
   兩邊分別與步驟2和3未貼在美術紙上的半邊蕾絲花紋紙相貼合。
5. 卡片前方用印章蓋上名字，並使它直立。
6. 將蕾絲花紋紙下方貼在禮盒上就完成了。

🌼 MAKING TIP

美術紙要比蕾絲花紋紙稍
微大一些，這樣才能穩穩
固定，成為支撐點。

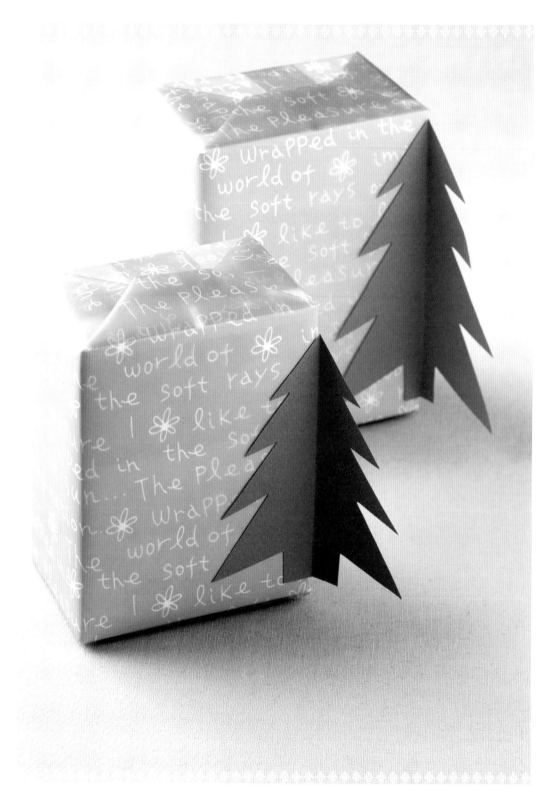

## 36 在耶誕節裡

「在耶誕節的街道上，實現小小的願望，再次看到朋友們愉快的笑容～」
回想著溫暖的日子，製作出更珍貴的禮物。
活用耶誕節卡片的設計，以簡單的創意，分享特別的願望。

1
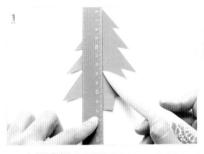

2

3
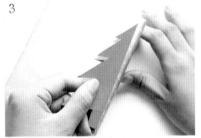

**材料**　寬8cm × 長11cm
美術紙、口紅膠、美工刀、剪刀、尺、摺紙刀

1. 依照版型裁切美術紙，並用摺紙刀畫出可以摺半的痕跡。
2. 將耶誕樹形狀的美術紙對摺。
3. 一半塗上口紅膠，貼在禮盒的四方角上即可。

MAKING TIP

也可以用雪人等各種與耶誕節相
關的圖案取代耶誕樹，同樣漂亮。

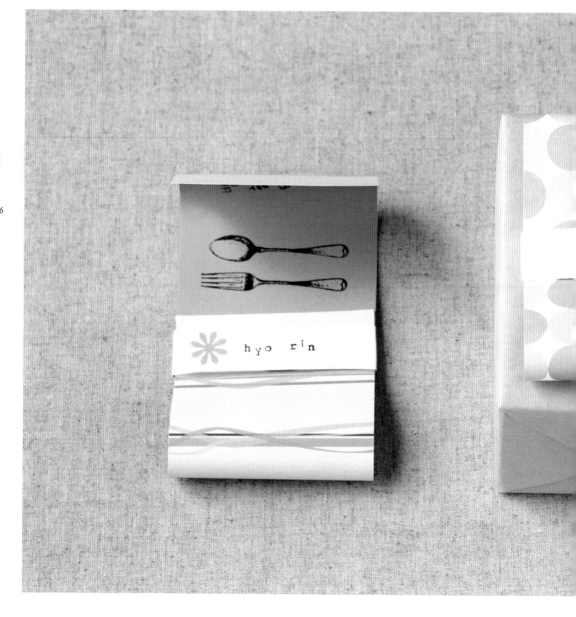

## 37 某個特別的日子

贈送禮物時，附上親手寫的卡片，更能表達真心吧！
粉紅色的美術紙上，留下想要傳達的訊息，同時也能當作裝飾。
運用能引人注目的禮物裝飾，更能傳遞卡片的訊息。

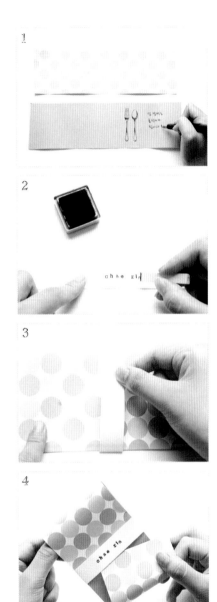
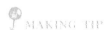

**材料** 寬8cm × 長25cm（腰帶寬2cm × 長18cm）

美術紙、印章、剪刀、尺、膠水、筆

1. 將粉紅色美術紙剪成8公分寬，裡面寫上想要傳達的訊息。
2. 白色美術紙剪成2公分寬的長條型，用印章蓋上名字。
3. 將白色長條美術紙圍在粉紅色美術紙中間並貼好。
4. 粉紅色美術紙的兩邊插入步驟3內，做成蝴蝶結的模樣，貼在禮盒上。

MAKING TIP

如果使用太薄的A4用紙或
太厚的紙張，做出的蝴蝶結
會缺乏立體感；圖畫紙的厚
度則是恰當的。

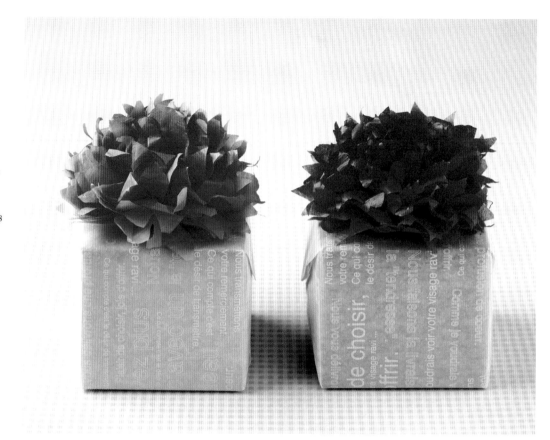

38 甜美的棉花糖

令人聯想到棉花糖的花朵裝飾,不知不覺心情也會相當好。
運用又輕又柔軟的棉紙,做出浪漫的花束,
棉紙疊越多層,花束就會越大,
將花束做大一點,也可以當作掛在天花板的裝飾品喔!

## 材料

棉紙、細長鐵線、剪刀、迴紋針、雙面膠帶

1. 將八張棉紙剪成寬12cm×長17cm大小後,
   疊在一起並用迴紋針固定。
2. 紙張長邊摺出約1公分寬度的扇子形狀。
3. 中間用鐵絲綁緊固定。
4. 兩邊剪成斜角三角形。
5. 由外向內將紙張一一展開。
6. 小心地將內側展開便完成了。

 MAKING TIP

棉紙又薄又滑,需要一張一張小
心地展開,以免破裂。注意尾端不
要重疊。

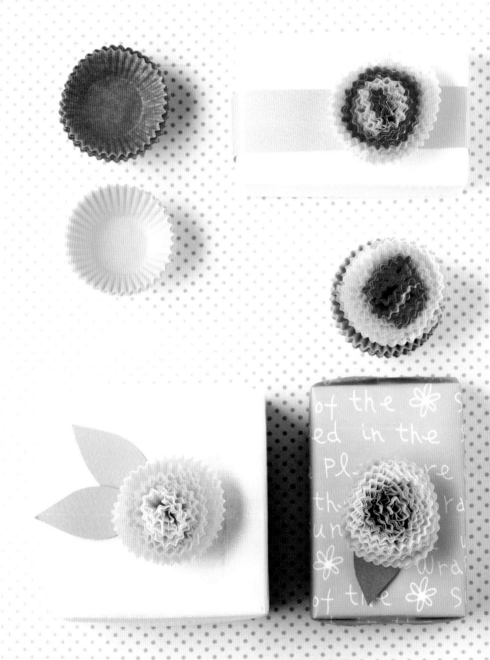

## 39 一起賞花吧！

圓圓胖胖～可愛的花朵一朵朵綻放著，
變身為可以贈送給任何人的禮盒，
運用各種顏色的瑪芬紙，就能做出華麗的花田，送禮給對方。

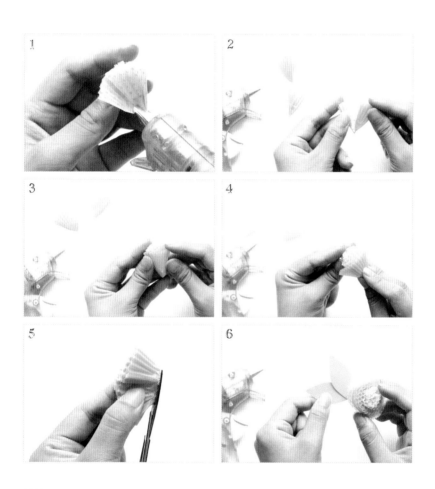

### 材料

瑪芬紙(巧克力用)、熱熔膠槍、美術紙、剪刀、膠水

1. 將瑪芬紙中心部位摺四次後捲起來，並用熱熔膠黏好。
2. 將摺三次的瑪芬紙，貼在步驟1的兩面。
3. 將摺兩次的瑪芬紙，再圍繞步驟2。
4. 最後以摺對半的瑪芬紙包覆核心，讓花朵更加蓬鬆。
5. 裁剪下方尖端，讓底部呈平面狀。
6. 將美術紙剪成葉子的模樣，貼在花朵下方即可。

MAKING TIP

必須使用尺寸較小的巧克力用瑪
芬紙，做起來才會漂亮。以各種不
同顏色的瑪芬紙製作，看起來更
加華麗。

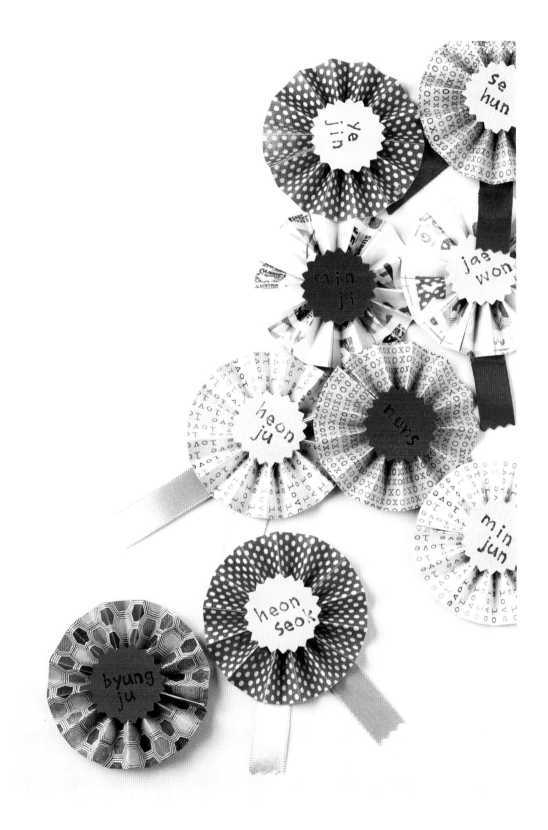

## 40 百花爭妍的胸花

只要摺一摺紙，就能簡單地完成胸花的裝飾。
各種顏色和大小都可以自由發揮，
不管送禮或是當小朋友的胸花、帽子裝飾等都很漂亮、很適合。

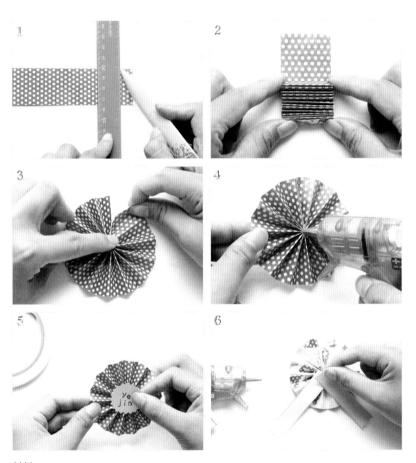

### 材料
雙面美術紙、美術紙、緞帶、熱熔膠槍、雙面膠帶、造型剪刀、摺紙刀、美工刀、尺

1. 將雙面美術紙裁切成寬3.5cm×長30cm的紙條，
   並用摺紙刀每隔1公分畫出摺線。
2. 內外交替摺疊，摺出扇子的模樣。
3. 將兩邊末端互相黏貼。
4. 中心部位用熱熔膠槍貼合。
5. 用造型剪刀將美術紙剪成圓形，貼在花朵中間。
6. 後面貼上緞帶就完成了。

### MAKING TIP

如果沒有用熱熔膠固定中
心，紙張容易彈出。紙張越
厚就要貼得越堅固。

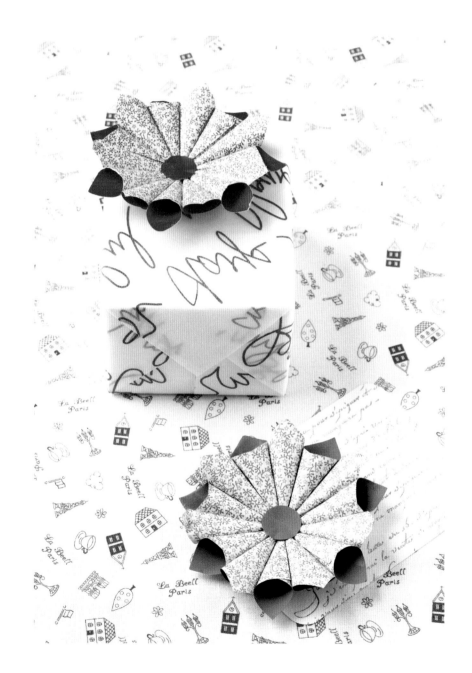

## 41 綻放的花朵

介紹給大家,這款將紙張摺成尖筒狀所做出的花束。
同時會看到花瓣內部和表面,因此運用雙色印刷的色紙,能增添華麗的感覺。
花瓣數量少的話,會成為尚未完全開花,帶有害羞感覺的花朵;
數量多的話,則會變成綻放的花朵。

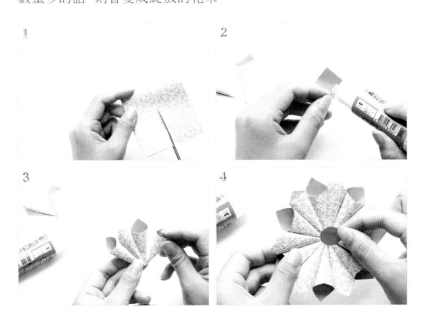

### 材料
雙色色紙、美術紙、剪刀、口紅膠

1. 將寬15cm×長15cm大小的雙色色紙摺兩摺後,
   剪成四個正方形。
2. 捲成尖筒的模樣。
3. 以正、反面的方式排列成圓形,並黏貼固定。
4. 在步驟3中間貼上圓形的美術紙就完成了。

MAKING TIP

在貼合尖筒時,要注意對準側邊的
線,看起來才不會凹凸不平。

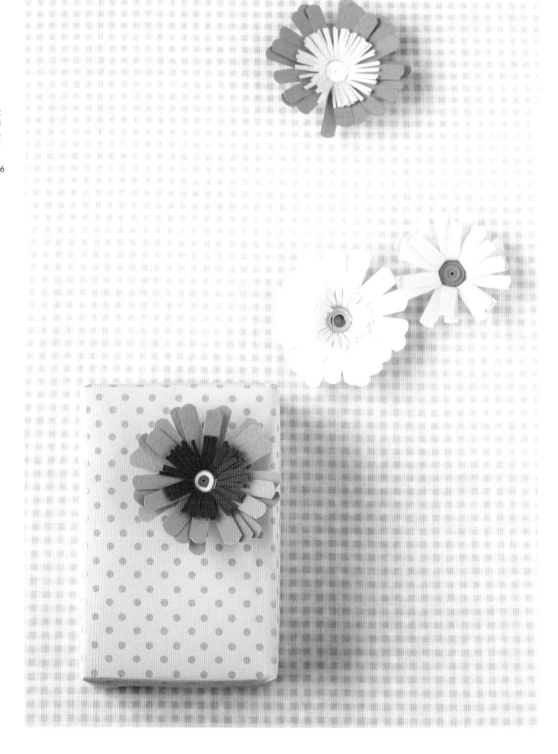

## ⁴² 不開心嗎？

據説看到菊花，有療癒心靈的效果。
每個人在日常生活中，多少都會承受到大大小小的壓力，
看到綻放的花朵，打造出希望的能量，讓它填滿我們的心。

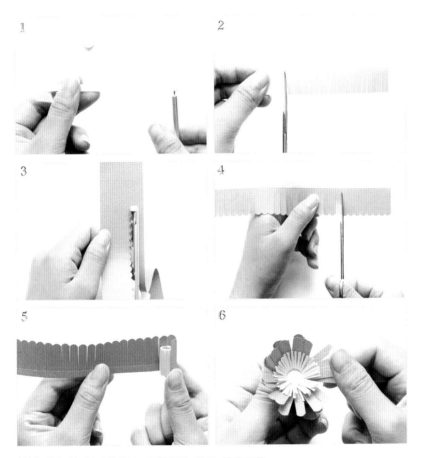

1

2

3

4

5

6

**材料** 美術紙、捲紙用鐵針、造型剪刀、剪刀、雙面膠帶

1. 白色美術紙剪成寬0.5cm×長25cm的細條狀，做成花瓣的中心。
2. 中央的小花瓣剪成寬2cm×長10cm的細條狀，
   並以1mm的間距剪出模樣。
3. 最外圈的花瓣剪成寬2.5cm×長15cm的細條狀，
   其中一邊使用造型剪刀剪裁。
4. 將造型剪刀修剪出的模樣，沿著波紋以剪刀一一剪成花瓣。
5. 步驟2和步驟4依序包覆起來後，用雙面膠帶黏貼固定。
6. 將花朵張開就完成了。

MAKING TIP

如果在花朵中間插入鐵絲，做出花梗的話，也可以拿來插花使用。

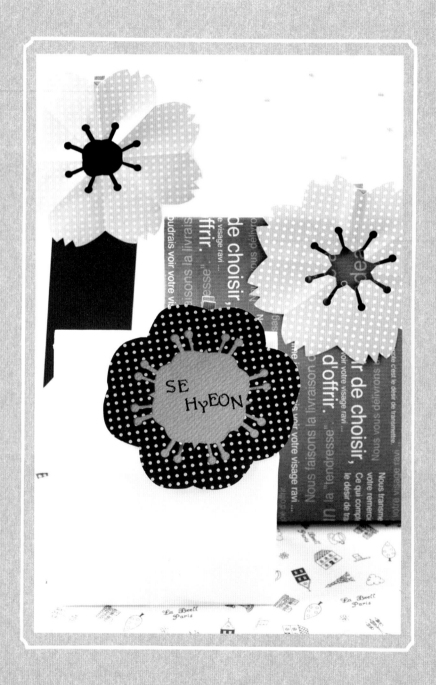

## 43 夏日香氣

以裝飾花朵的小卡,完成感性的禮物包裝吧!
製作方法簡單,任何人都可以輕鬆愉快地製作。
利用木夾固定的創意,在拆開禮物後,還能再次使用。

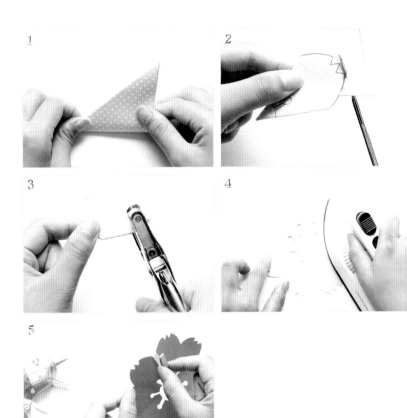

### 材料

色紙、美術紙、木夾、打洞機、熱熔膠槍、熨斗、剪刀

1. 將色紙裁成寬15cm×長15cm,並對摺三角形三次。
2. 依照版型裁剪。
3. 圓弧部分以打洞機打洞後,剩下的部分用剪刀裁剪好。
4. 將紙張打開,以熨斗燙平。
5. 在步驟4背面,用熱熔膠黏貼木夾即可。

MAKING TIP

較厚的紙張摺幾摺後,就很難再裁
切,因此必須選擇較薄的紙張。

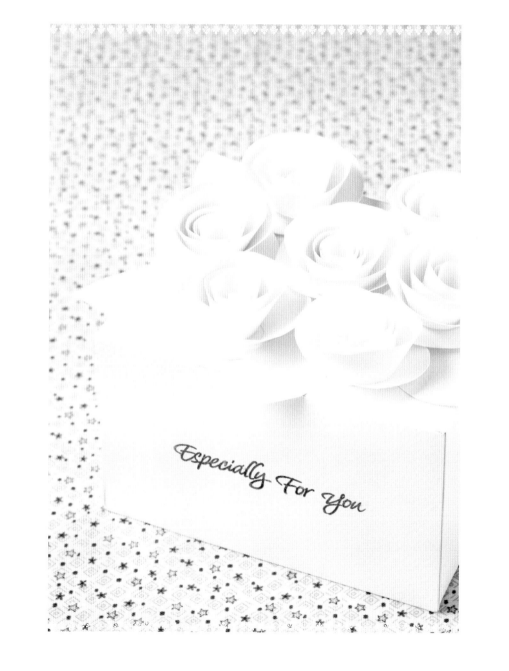

## ⁴⁴ 純白的新娘

這個裝飾會令人聯想到美麗的結婚典禮。

不管是朋友的結婚典禮，或是祝賀結婚紀念日，都能使用的特別包裝。

可以增添浪漫氣氛，一定要試試看！

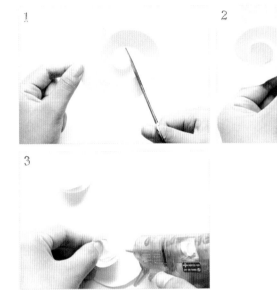

**材料** 短軸8.5cm × 長軸9cm
美術紙、熱熔膠槍、剪刀、錐子

1. 依照版型裁剪美術紙。
2. 利用錐子，將紙張從底部開始捲起。
3. 做出想要的尺寸後，底部用熱熔膠固定即可。

MAKING TIP

只要使用錐子，就能輕鬆捲出
漂亮的花瓣。

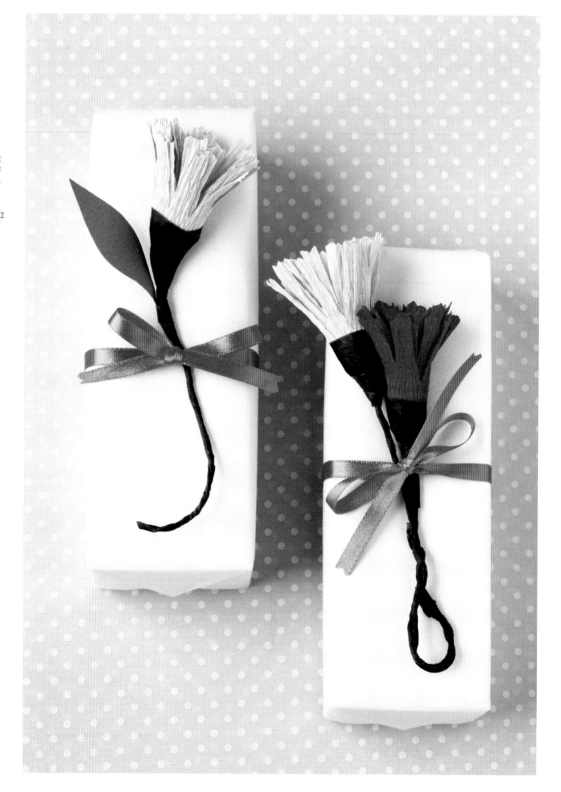

## 45 謝謝您

這款裝飾最適合送給親愛的父母親了！
再多的話語，也無法比一朵康乃馨還要能代表感謝之意。
趁這個機會，親手做出用言語無法表達的情感吧！

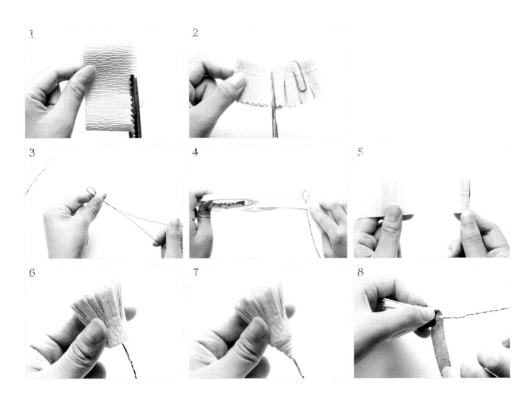

### 材料

縐紋紙、綠色鐵絲、伸縮膠帶、剪刀、造型剪刀、雙面膠帶、迴紋針

1. 將縐紋紙剪成細長狀，摺起來後，一邊用造型剪刀剪出鋸齒狀。
2. 上方用迴紋針固定後，剪出花瓣的模樣。
3. 將鐵絲對半，做出花朵的中心。
4. 鐵絲放在縐紋紙上，貼上雙面膠帶。
5. 滾動鐵絲，將縐紋紙捲起來。
6. 完成花朵後，將末端黏好固定。
7. 將鐵絲末端往下拉，讓花朵呈現V字型。
8. 花朵下方與鐵絲部分，用綠色伸縮膠帶包覆即可。

MAKING TIP

縐紋紙具有伸展性，很適合用在需
要做出盛開的花朵時。

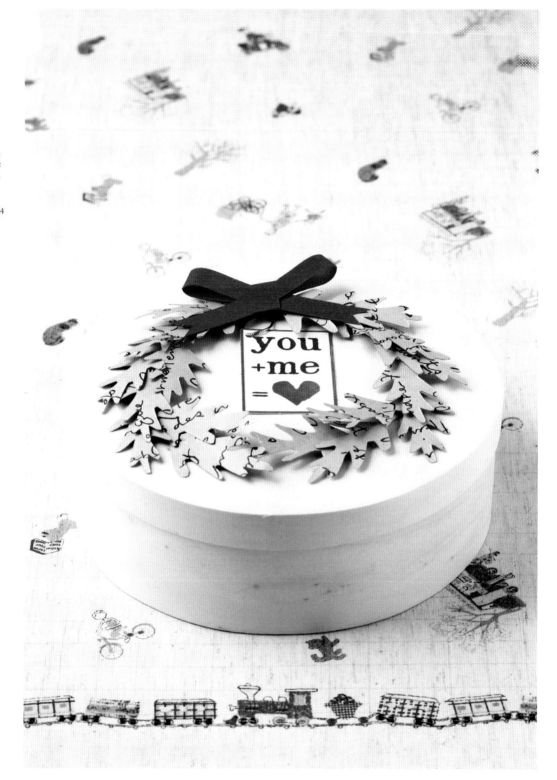

## ⁴⁶ 說說看願望

聖誕節花圈是象徵聖誕節的裝飾物,可以正確傳達禮物的意義。
平凡的箱子上,只要擺上親手做的花圈,就能呈現特別的氣氛。
在這次的聖誕節禮物,擺上親手做的聖誕節花圈裝飾如何呢?

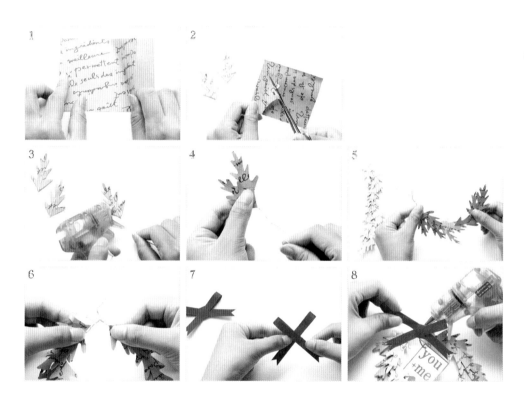

**材料** 寬2.8cm × 長4.8cm

包裝紙、包裝內襯紙、美術紙、鐵絲、3M噴膠、剪刀、膠水、熱熔膠槍

1. 將包裝紙和內襯紙噴上噴膠貼合。
2. 依照版型剪裁。
3. 將鐵絲放在樹葉後方,並用熱熔膠貼合。
4. 在鐵絲上貼滿樹葉,共需要做出兩串。
5. 將樹葉串的鐵絲彎成圓弧狀。
6. 兩串樹葉最上方綁緊,連結成花圈。
7. 美術紙做出蝴蝶結的形狀。
8. 將蝴蝶結貼在花圈上就完成了。

MAKING TIP

因為是用鐵絲來做樹葉串,所以可
以自由調整想要的形狀。

*Shinny &*
*Trendy deco*

文字風格

挑戰看看在作品中呈現出自己想要表達的意思，
可以利用印章和造型打洞機來製作。
充滿回憶的相片與文字，
都可以運用各式各樣的標籤，
來做出獨具風格的包裝。
尤其是運用小孩照片的裝飾創意等，
更能傳達出特別的感動與訊息。
不要以為會很困難喔！
只要利用周遭隨意可取得的紙張，
以及簡單的工具就已足夠，
加上滿分的創意，就能完成特別的禮物。

來，現在開始準備吧！

2

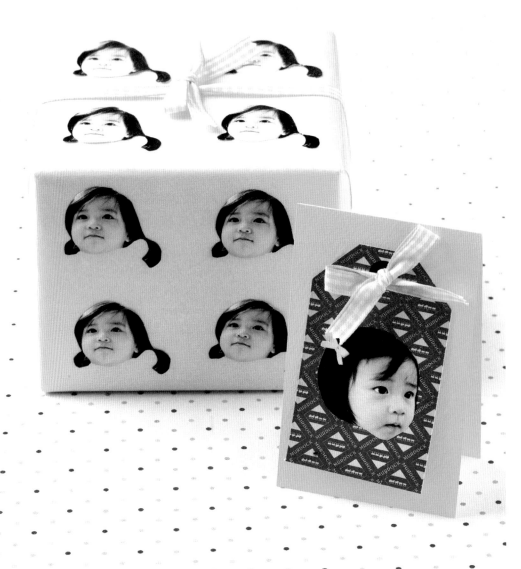

## 47 我愛妳

想要慶祝孩子的特別紀念日時，準備世上獨一無二的禮物吧！
這是活用照片的包裝方式，不僅能成為孩子們永遠的回憶，
小孩也會對媽媽的藝術天分感到相當驚豔吧！

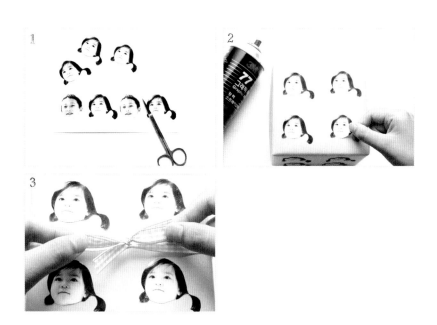

**材料**
小朋友照片、A4用紙、緞帶、剪刀、3M噴膠

1. 以A4用紙列印出小朋友的黑白照片。
2. 在包好包裝紙的禮盒上，噴上3M噴膠，貼上小朋友臉部照片。
3. 綁上緞帶就完成了。

禮盒上要貼小朋友的黑白照片，才
能搭配基本底色。只要以A4用紙
列印，不需使用照片用紙。

48 我心中的橡皮擦

雖然找到完全是自己想要的美術紙不容易，
但卻能夠用很簡單的方式，做出自己想要的圖案。
活用重複印刷的原理，就能打造出特別的包裝。

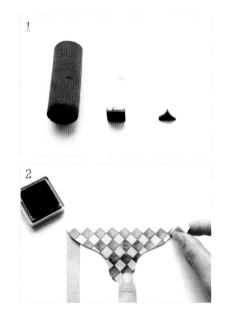

## 材料

橡皮擦、印台、美工刀

1. 圓形的橡皮擦可直接使用;四角形的橡皮擦,
還可另外裁成三角形的模樣。
2. 使用四角形的橡皮擦,就能做出菱形圖案,
蓋章時需要注意對角線。

MAKING TIP

在信封上蓋印章時,需要在底部
墊一張紙,才不會將墨水蓋到不需
要蓋的地方。

## 49  愛情就像雪花一樣

在蕾絲紙上蓋印泥，就能突顯出蕾絲圖樣，是相當具有魅力的包裝方式。
不需要什麼技巧，就能完成漂亮的圖案，
是初學者也能輕鬆做到的方法。

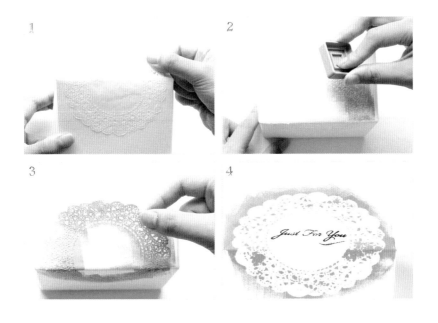

**材料**
蕾絲花紋紙、3M噴膠75號（或臨時黏貼的口紅膠）、印章、印台

1. 將蕾絲花紋紙放在禮盒上想放的位子，噴上噴膠固定。
2. 如同蓋印章般，用印台在蕾絲花紋紙上稍微蓋上顏色。
3. 墨水乾了之後，取下蕾絲花紋紙。
4. 原先紙張的位子，以文字轉印紙或是用印章呈現文字。

 MAKING TIP

如果使用文字轉印紙，要選擇
黏貼力不強的產品；如果是黏
貼力較強的，可先在手背上黏
幾次，再黏在作品上。

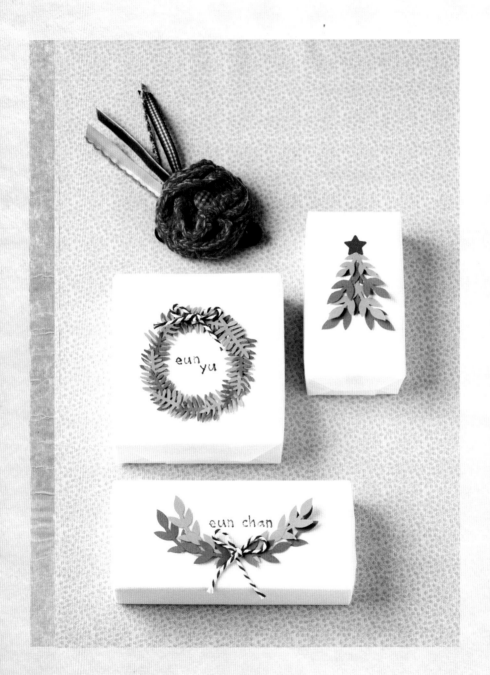

## ⁵⁰ 我們的聖誕節

介紹給大家，每年聖誕節都需要用到的裝飾創意。

交換禮物結束後，從盒子上摘下來的聖誕節裝飾，也可以再次使用。

如果想要製作適合聖誕節的禮物，一定要試試這個方法。

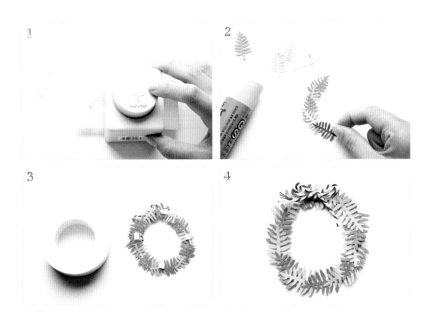

### 材料

樹葉造型的打洞機、美術紙（淺綠色、深綠色）、
棉繩、口紅膠、泡棉雙面膠

1. 在美術紙上使用打洞機做出樹葉造型。
2. 用口紅膠將樹葉連結起來。
3. 裁剪小塊的泡棉雙面膠帶，貼在樹葉後方。
4. 將棉繩綁在樹葉上即可。

MAKING TIP

必須使用泡棉雙面膠，才能表
現出立體感；剪裁時，要注意
大小，避免從正面看到泡棉。

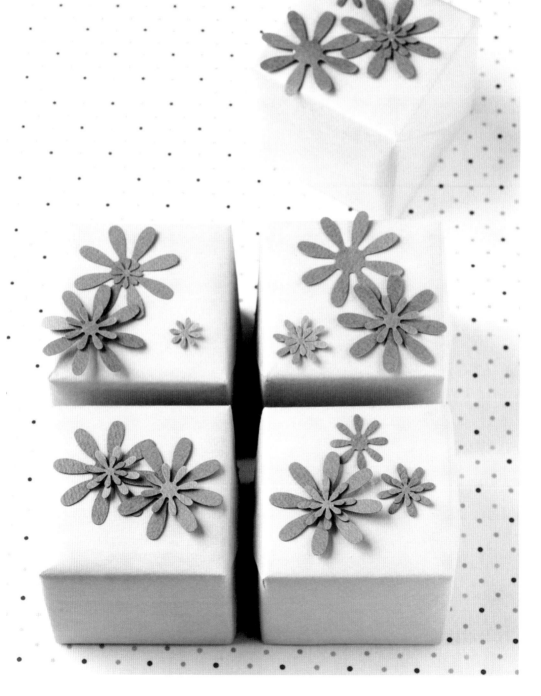

## 51 充滿祕密

就好像走入祕密花園一樣,是不是感受到甜美的花香呢?
光是想像,就充滿身處美麗花田的浪漫氛圍。
層次豐富的花朵,花瓣和花瓣之間,貼上泡棉雙面膠,
將花朵的真實感立體地表現出來。

1
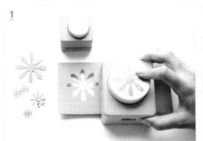

2

**材料**

美術紙、花朵模樣的打洞機(三種尺寸)、泡棉雙面膠

1. 以造型打洞機做出花朵模樣(三種尺寸都要)。
2. 將不同大小的花朵重疊起來,
   利用泡棉雙面膠呈現花朵的立體感。

MAKING TIP

運用泡棉雙面膠,一層一層貼上花
朵,可以增加花朵的立體感。

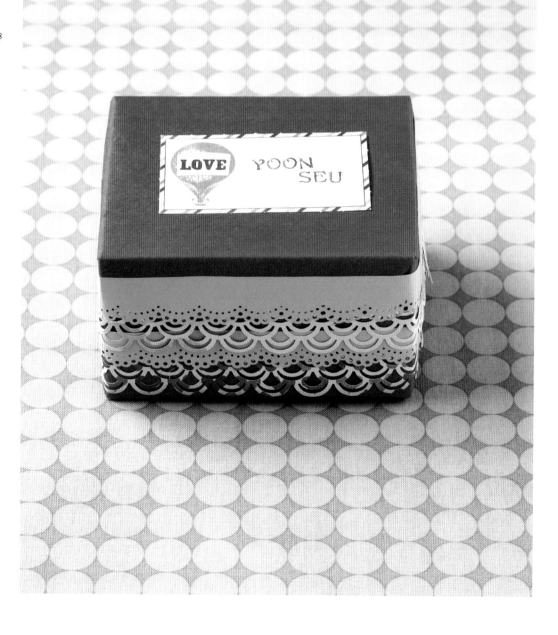

## 52 蕾絲魅惑

運用蕾絲裝飾，完成浪漫的禮盒吧！
只要有蕾絲造型的打洞機，就能做出蕾絲腰帶，而且任何人都能輕鬆完成。
也可以用來製作拋棄式蕾絲桌巾、素描本、相簿的裝飾品等。

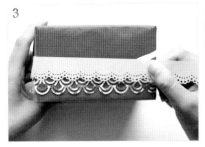

**材料**

美術紙、雙面美術紙、造型打洞機（邊條打洞機）、雙面膠帶、剪刀

1. 雙面美術紙剪成長條狀，用造型打洞機打洞。
2. 美術紙剪成長條狀，以步驟1相同的方法，做出造型。
3. 將做好造型的紙張，由下方開始一層一層貼在包好包裝紙的禮盒上。
4. 在禮盒上方貼上想傳達的訊息就完成了。

 MAKING TIP

使用打洞機時，只要沿著
紙張邊打洞，就能做出相
同圖案的效果。

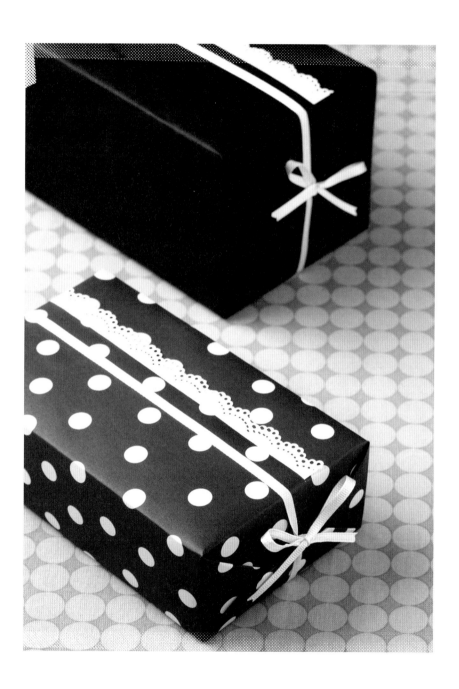

## 53 時尚風格

運用耐看的黑色&白色為主的包裝方式，
看起來單調的主色，只要加上白色的蕾絲裝飾，
就能突顯整個包裝特色，增添甜美愛情的氛圍。

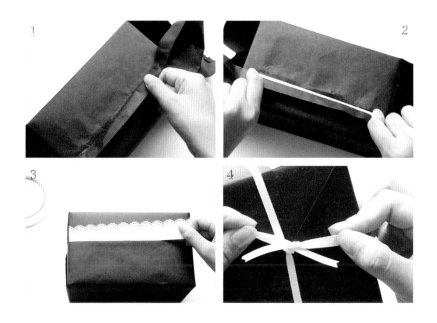

### 材料

包裝紙（有色皺紙）、美術紙、造型打洞機（蕾絲打洞機）、
雙面膠帶、緞帶、剪刀

1. 將禮盒包上包裝紙後，保留3公分摺份，並將摺份摺起來。
2. 摺份背面2公分處，貼上雙面膠帶。
3. 美術紙剪成長條狀，用造型打洞機做出造型後，
   黏貼在步驟2的雙面膠帶上。
4. 在中間部位環繞緞帶，並綁好蝴蝶結。

 MAKING TIP

花紋造型的紙張只需貼在禮盒上
方，要注意紙張不要超過禮盒側
邊，保持簡潔。

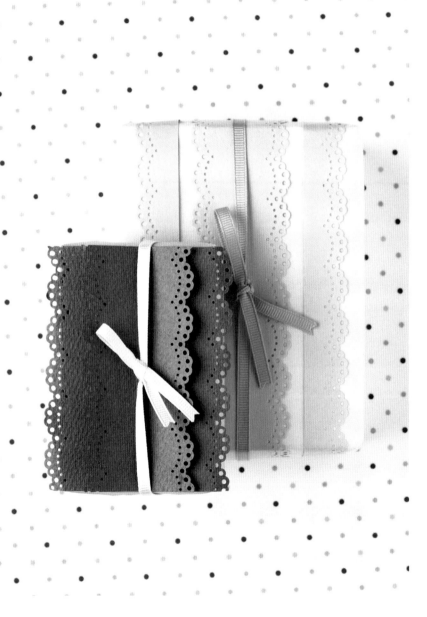

## 54 天使的翅膀

運用像天使般在天空飛舞的蕾絲,做出浪漫的禮物。
重疊蕾絲紙,將中間部位稍微貼上後,看起來就像飛舞的翅膀,
此時可用緞帶固定禮盒,突顯禮盒的焦點。

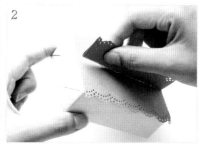
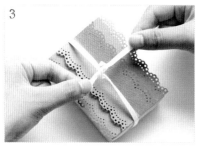

**材料**

美術紙、造型打洞機、緞帶、雙面膠帶、剪刀

1. 準備與禮盒尺寸相同的美術紙,以及比禮盒尺寸小的美術紙各一張,
   在紙張邊緣處用造型打洞機做出造型。
2. 禮盒上方貼上尺寸相同的美術紙;
   再將尺寸較小的美術紙,中間以雙面膠帶黏貼上去。
3. 綁上緞帶就完成了。

 MAKING TIP

只要黏貼紙張中間部分,就
能製作出像翅膀般的效果。
在紙張兩側都打洞,自然就
變成漂亮的禮盒腰帶。

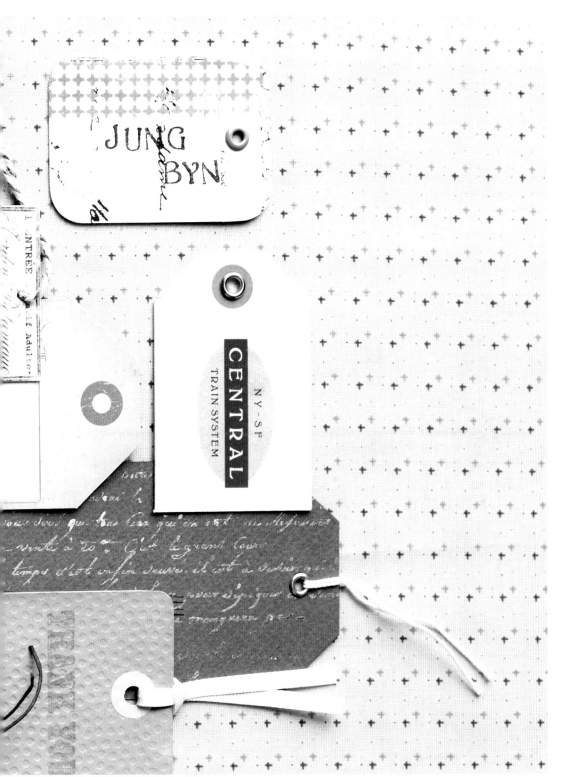

## 55 你知道嗎?

看到花花綠綠、大大小小的可愛小卡,會讓人忍不住想要一個一個打開來看。
運用簡單的小卡,親手寫上感性的留言,並留下想要給對方的訊息,
多年後對方依然會記住這份心意喔!

**材料** 寬5cm × 長9cm;寬5cm × 長7.6cm;寬4cm × 長7cm

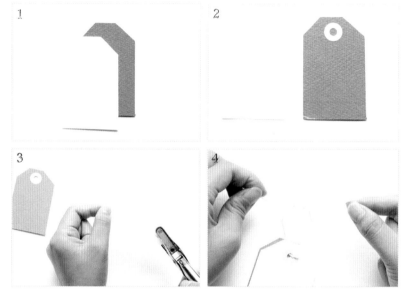

### 1)圓圈標籤小卡

**材料** 美術紙、圓圈貼紙、打洞機、棉線、美工刀、尺

1. 依照版型裁剪想要的小卡。
2. 在小卡上貼上圓圈貼紙。
3. 用打洞機打洞。
4. 綁上棉繩便完成了。

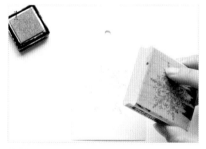

### 2)印章小卡

**材料** 美術紙、印章、印台、打洞機

1. 作為背景圖的印章,先沾淺色印泥蓋在小卡上。
2. 背景圖案乾了之後,再蓋上較深的顏色即可。

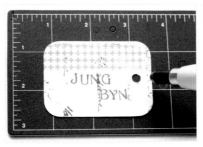

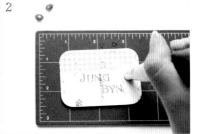

### 3）字母小卡
**材料** 美術紙、夾釘、打孔夾釘機、印章

1. 依照版型裁切小卡，印上文字後，
   再用打孔夾釘機打洞。
2. 裝上夾釘即可。

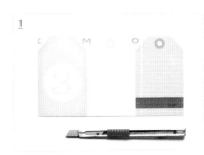

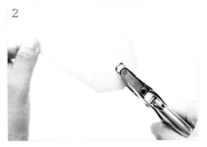

### 4）花紋小卡
**材料** 雙面美術紙（印有小卡圖案）、打洞機、棉線

1. 依照小卡圖案的模樣，裁切小卡。
2. 用打洞機打洞，穿入棉線即可。

MAKING TIP

小卡掛環處貼上圓圈貼紙，可以防
止穿線後造成小卡損壞，也能讓
小卡看起來比較漂亮。

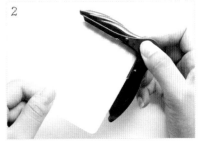

### 5）如何將卡片修成圓弧狀
**材料** 美術紙、圓角器、剪刀、尺

1. 依照版型裁剪小卡。
2. 利用圓角器，將尖端剪成圓弧狀即可。

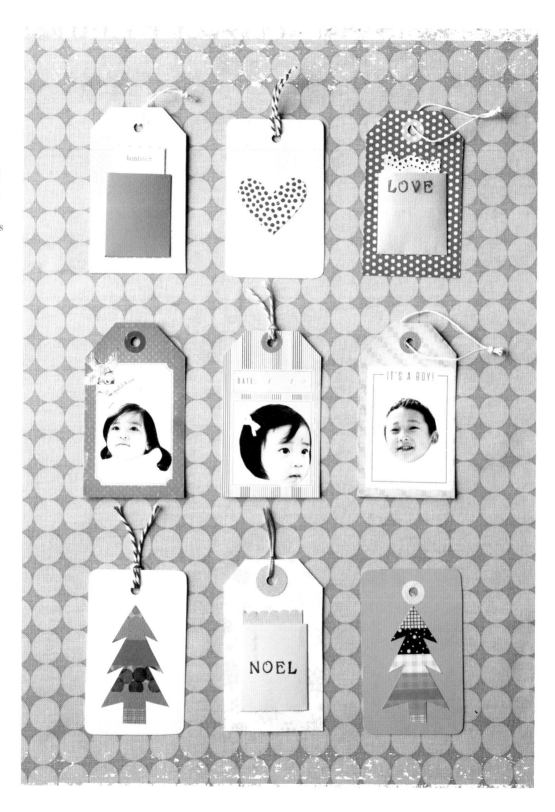

## 56 小卡風格

將訊息隱藏起來的口袋小卡，就像傳出天真孩子笑聲的照片小卡，
紀念特別日子的風格小卡……這些都是小卡的風格。

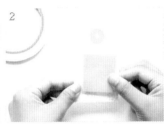
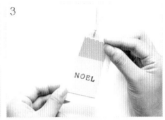

### 1) 口袋小卡
**材料** 美術紙、印章、雙面膠帶、美工刀、尺

1. 依照版型裁切小卡和口袋部分。
2. 將口袋摺好，並貼在小卡上。
3. 配合口袋尺寸，在紙條上寫下想傳遞的訊息，再放入即可。

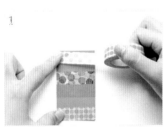

### 2) 美紋紙膠帶小卡
**材料** 美紋紙膠帶、美術紙、剪刀、口紅膠

1. 在美術紙上，
   以橫向的方式貼上美紋紙膠帶。
2. 依照版型，剪下樹木的形狀。
3. 貼在小卡上就完成了。

### 3) 照片小卡
**材料** 小朋友照片、美術紙、剪刀、膠水

1. 列印小朋友的照片並剪下。
2. 貼在小卡上即可。

MAKING TIP

如果使用比較厚的紙張做口袋，可
以改用熱熔膠來固定。

以垂直的方式包住紙袋，固定紙袋封口，
還能成為漂亮的裝飾，真是一舉兩得。
用圓形小卡貼在包裝腰帶上，具有固定的效果。

MAKING TIP

腰帶的顏色必須要配合紙袋花色。
中間貼的小卡直徑，需要比腰帶稍
微大一點，看起來比較漂亮。

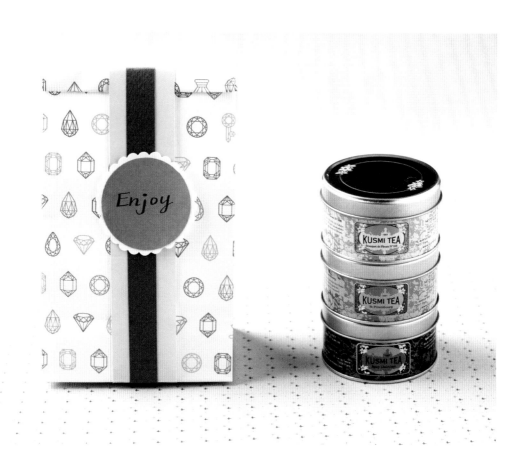

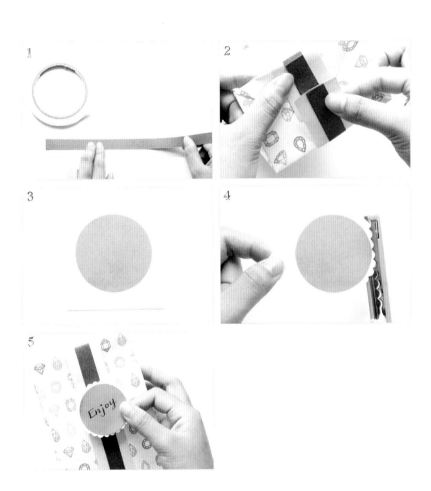

## 材料

紙袋、美術紙、造型剪刀、剪刀、膠水、雙面膠帶

1. 將兩種顏色的美術紙,剪成足夠垂直環繞紙袋的長條形,並將兩張美術紙貼合。
   紙張寬度分別為5公分和2公分。
2. 使用步驟1的紙條,圍繞紙袋一圈,並在紙袋底部固定。
3. 另取美術紙剪成圓片狀,貼在白色紙張上。
4. 用造型剪刀剪出比步驟3還大一些的圓片狀。
5. 將紙卡貼在圍繞紙袋的長形紙條上即可。

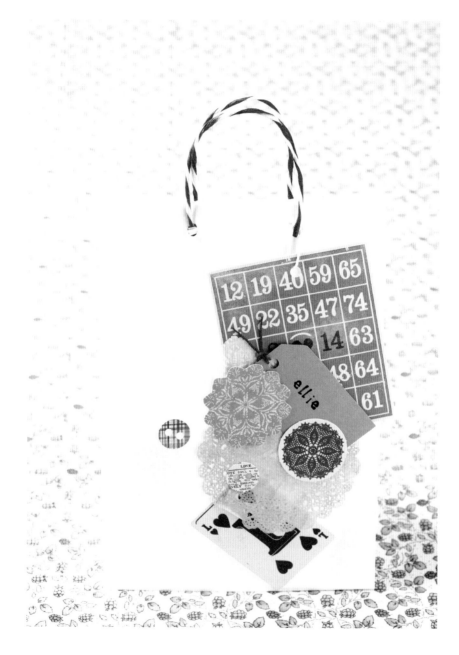

## 58 妳的雪花

在單一色彩的紙袋上，沒有比使用裝飾小卡更簡單的方法了！
將蕾絲花紋紙塗上各種顏色，可以展現多樣的氣氛。
運用各種尺寸的蕾絲花紋紙，製作出浪漫的雪花吧！

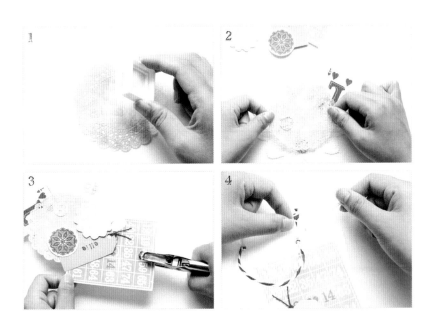

**材料**

蕾絲花紋紙、印台、貼紙、雙面美術紙、打洞機、棉線、剪刀、口紅膠

1. 將印台輕輕按壓在蕾絲花紋紙上，增添顏色。
2. 將蕾絲花紋紙和貼紙疊好，貼在雙面美術紙上。
3. 用打洞機打洞。
4. 將棉線穿入小卡內，並綁在提把一側就完成了。

 MAKING TIP

用蓋印泥方式上色的紙張，要等印
泥確實乾了之後再使用。盡量避免
使用有凹凸紋路的人魚紙等，會不
好入色。

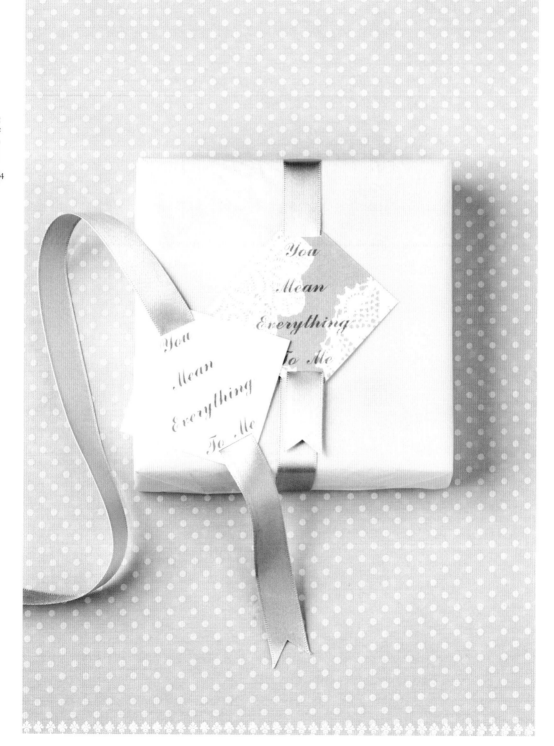

## 59 戀愛時代

想要做一張高貴的小卡嗎？
可以當作姓名小卡，也能變成吸睛的裝飾。
不只禮物的外包裝，還能使用於桌上的擺設或當裝飾品等。

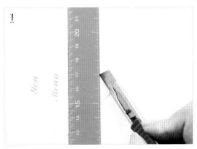

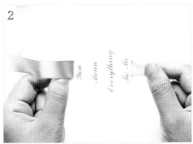

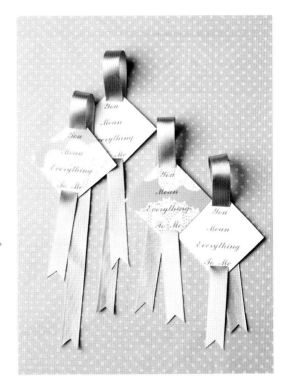

**材料**

美術紙、緞帶、美工刀、剪刀、尺、雙面膠帶

1. 依照版型將美術紙裁成正方形，
   上、下方分別割出一個能穿入緞帶的插槽。
2. 穿入緞帶後，裝飾在包裝好的禮盒上即可。

MAKING TIP

在小卡上穿入緞帶，能讓禮物有更
高貴的感覺。

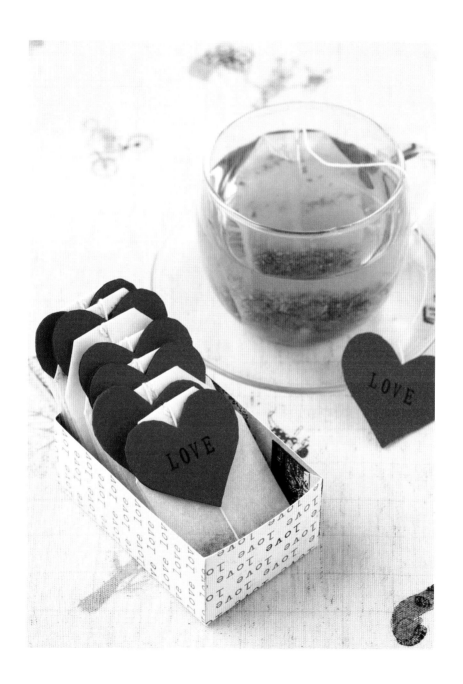

## 60 分享愛情

喝著茶思念朋友的日子裡,有個能分享香氣的好方法!
分享茶包給朋友時,可以一同感受茶葉的香氣,
此時,比起用平凡的夾鍊袋,貼上小卡的方式,更能表現製作者的藝術天分。

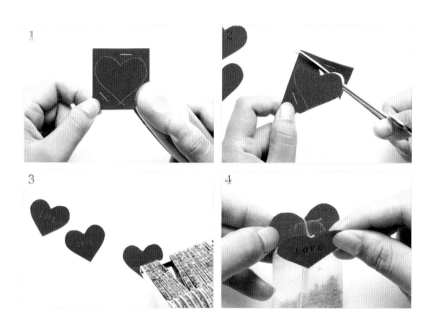

**材料**

紅茶茶包、美術紙、印章、釘書機、剪刀、雙面膠帶

1. 將美術紙摺對半,依照版型畫出圖案,再用釘書機固定邊緣。
2. 剪下愛心圖案。
3. 小卡用印章蓋上要傳遞的訊息。
4. 將紅茶茶包的棉線,貼在兩個愛心中間就完成了。

MAKING TIP ♡

除了蓋上訊息之外,也可以在小卡
寫上茶包的名稱。

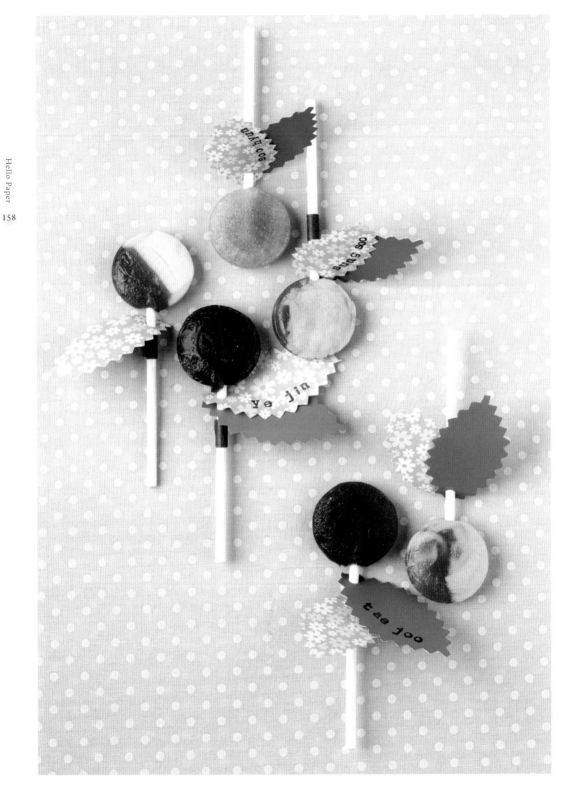

# 61 像蝴蝶飛舞著

孩子的朋友們好不容易可以聚在一起，但光準備糖果就令人相當傷腦筋。
此時只要小小的創意，就能展現媽媽的藝術天分，
這一瞬間，孩子與媽媽都會感到相當驕傲喔！

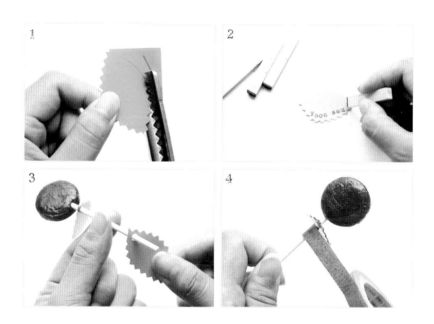

**材料** 寬2.5cm × 長4.5cm
色紙、美術紙、釘書機、打洞機、紙膠帶、鋸型剪刀、印章、印台

1. 美術紙和色紙用釘書機固定紙張邊緣，
   並依照版型裁成數張葉子。
2. 在葉子上蓋印章或寫上名字。
3. 在步驟2上打洞，並插入棒棒糖棒子裡。
4. 葉子下方纏兩圈紙膠帶，讓葉子不會掉落。

MAKING TIP

插入葉子後，要在下方纏上膠帶，
可以讓葉子不會往下掉，棒子也不
會彎曲。

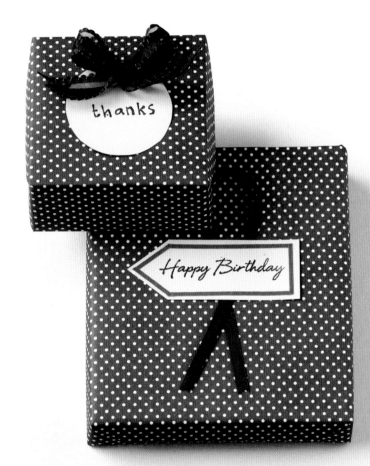

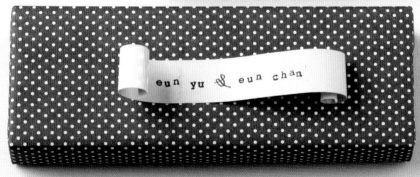

## 62 妳在我心中

運用各式各樣美麗的小卡,做出適合T.P.O(譯注:符合時宜)的禮物。
在小卡寫下想要傳達的訊息,能讓人獲得更深的感動,
就像濃郁的義式濃縮咖啡,細長的餘韻,令人久久無法忘懷。

1

3

2

**材料**

美術紙、印章、印台、錐子、剪刀、雙面膠帶

1. 將美術紙剪成長條狀,並蓋上印章。
2. 紙條兩邊用錐子捲成捲曲狀。
3. 將步驟2固定在要包裝的禮盒上。

🌼 MAKING TIP

錐子也可以改用取得容易的衛生
筷或牙籤替代。

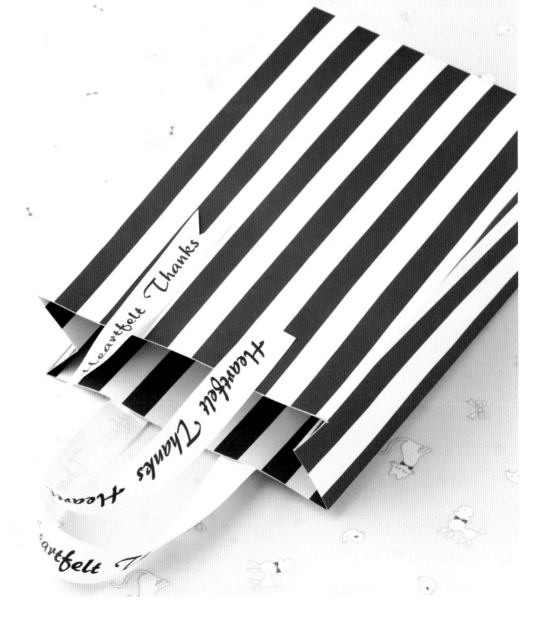

## 63 想要擁有妳

看到這種時尚的包裝方式，讓人不由得感到驚豔。
將寫上給對方訊息的紙條，連結成紙袋的提把，獨具巧思。
紙袋和訊息顏色類似的話，就能成為耐看的包裝方式。

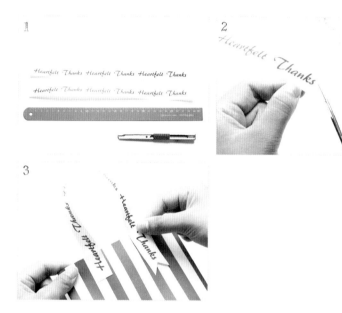

### 材料

紙袋、人魚紙、雙面膠帶或膠水、美工刀、剪刀、尺

1. 在人魚紙上印出想要說的訊息後，剪成約1～1.5公分的長條狀。
2. 紙條一側的尾端，剪下一塊三角形，讓提把更加有型。
3. 將紙條彎成提把的形狀，以雙面膠帶貼在紙袋上（文字要朝外）。

MAKING TIP

要在沒有提把的紙袋上做出提把，必須選擇有些厚度的紙張。

*Friendly &*
*Soft deco*
紙膠帶

只要有各種顏色與材質的紙繩和緞帶，
就可以簡單地做出與眾不同的裝飾。
此外，利用美紋紙膠帶、劃線膠帶、紙膠帶等材料，
任何人都能輕鬆地做出自己想要的裝飾物。
平常看到的普通紙張，也可以做出特別的變化，
開始感到好奇了嗎？
這裡將毫無保留地公開給大家，
如何利用紙張做出華麗的裝飾創意。

3

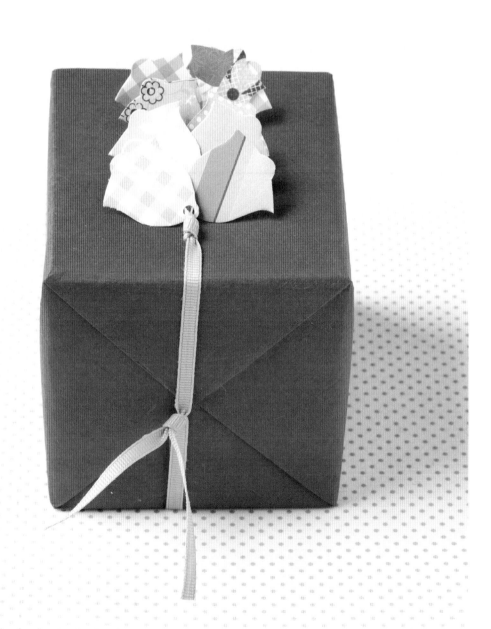

## 64 鐘聲響起

鐘聲響起吧～鐘聲響起吧～你是否想起下著白雪的聖誕夜呢?
這是充滿愛情和愉悅、希望和願望的日子,
活用鈴鐺的裝飾,完成讓人無法遺忘的禮物吧!

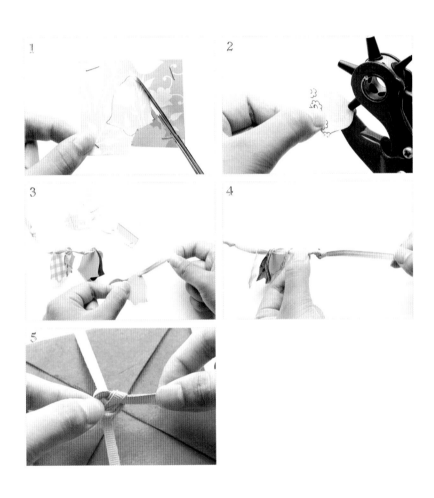

**材料** 寬3.2cm × 長4cm
雙面美術紙、釘書機、打洞機、剪刀、緞帶

1. 將數張美術紙疊在一起,用釘書機固定邊緣,依照版型剪下八個鈴鐺。
2. 用打洞機在鈴鐺上方打洞。
3. 依序將步驟2穿入緞帶內。
4. 為了防止鈴鐺往下掉,緞帶前後都需要打結。
5. 步驟4放在禮盒上,並將緞帶綁好即可。

MAKING TIP

緞帶收尾時要綁在禮盒側邊,
比較不會影響到裝飾的美觀。

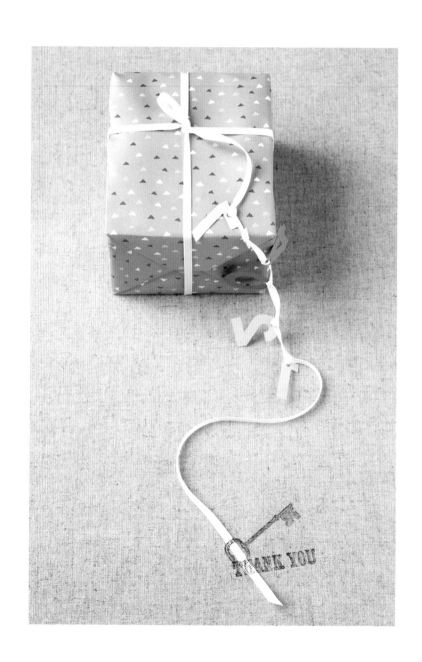

## 65 請你給我答案

20120907、19970303……不知含意的數字，
也許是讓某人打開一扇懷念大門的暗號。
只有我們知道的愛情密碼，請回答我吧！

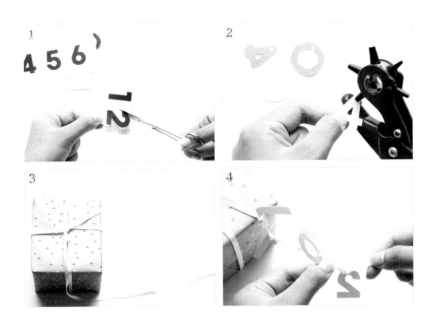

**材料**

人魚紙、打洞機、釘書機、剪刀、緞帶

1. 印出與紀念日有關的數字，以釘書機固定在人魚紙上並裁剪好。
2. 用打洞機在數字上方打洞。
3. 用緞帶將包裝好的禮盒綁起來，保留剩下的緞帶。
4. 分別將數字穿入緞帶，並一一打結，以防脫落。

 MAKING TIP

最後一個數字要綁上兩個結，
才能更加穩固。

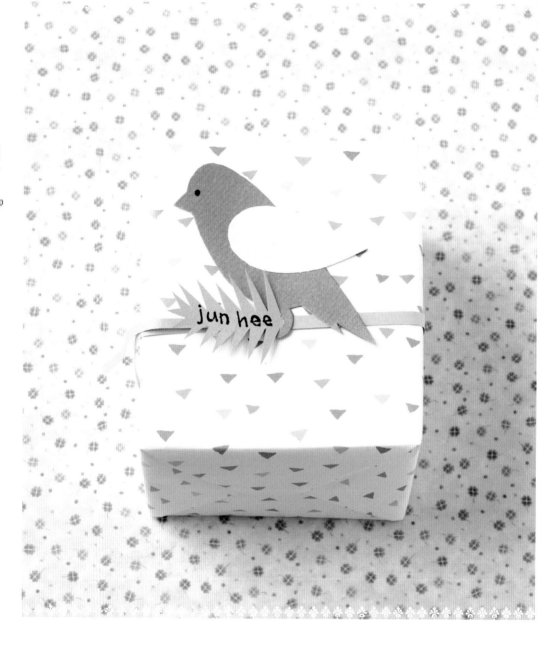

## 66 成為鳥兒

精緻的小鳥裝飾，比常見到的花朵裝飾，還要新奇特別。

活用書中提供的版型，任何人都能做出各種不同的小鳥裝飾。

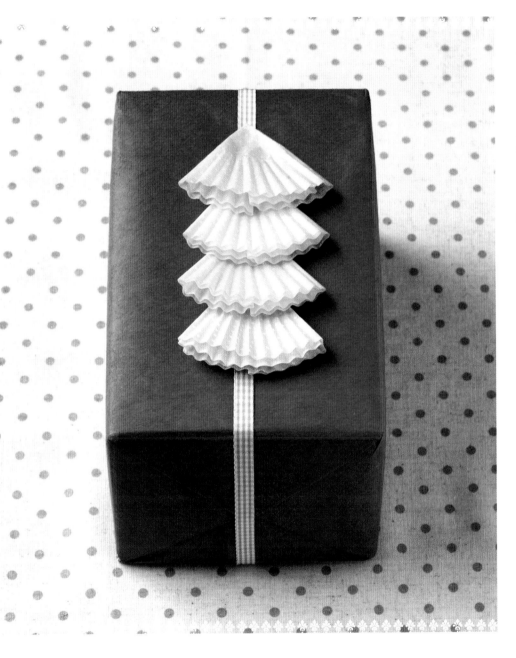

Fantastic Baby

將顏色豐富的瑪芬紙，一層一層疊起來，就能打造出浪漫的包裝方式。
最近市面上有許多不同尺寸及顏色的瑪芬紙，大家可以盡情地做出瑪芬紙裝飾。

1

2

3

4

5

材料 　寬4.5cm × 長9.5cm

美術紙、打洞機、剪刀、口紅膠

1. 依照版型將美術紙剪成小鳥及樹枝的模樣。
2. 在小鳥下方，使用打洞機打洞。
3. 在步驟2裡穿入樹枝。
4. 將樹枝環繞禮盒一圈，再穿入步驟2的洞口內。
5. 將小鳥放在禮盒上，調整好樹枝位置，
　 並用口紅膠將小鳥及樹枝黏貼起來。

MAKING TIP

樹枝長度必須要比禮盒周長再多
10公分。

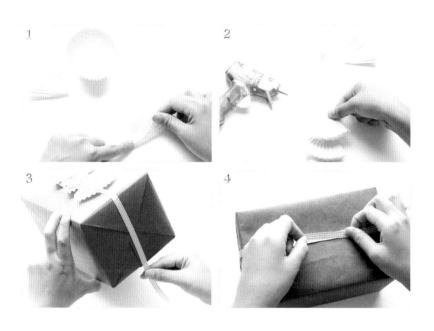

## 材料

瑪芬紙、緞帶、熱熔膠槍

1. 將瑪芬紙摺對半，兩邊再往中間摺，使呈現尖角模樣。
2. 在緞帶上依序疊放摺好的瑪芬紙，並用熱熔膠黏貼固定。
3. 將黏好瑪芬紙的緞帶，環繞禮盒一圈。
4. 將緞帶貼在禮盒後方並固定。

 MAKING TIP

在摺瑪芬紙時，記得將顏色較深
的一面朝上。

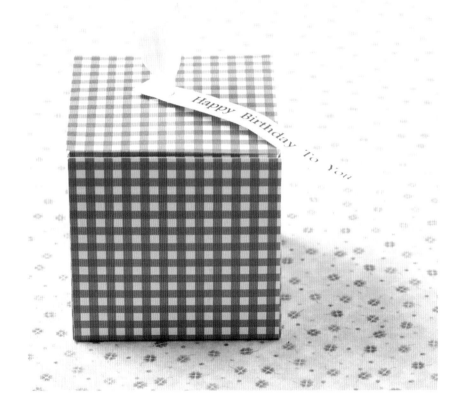

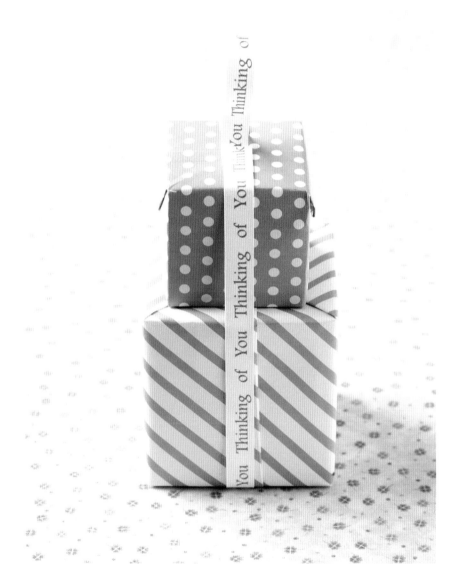

<div style="border:1px solid">68 快點說出來</div>

在美麗的紙張上，留下自己想表達的真心話語。
不需要特別的信紙，就能傳達想替對方加油、祝賀的心情。
只要將想説的話列印下來，就可以輕鬆活用。

### 1) 圓圈緞帶

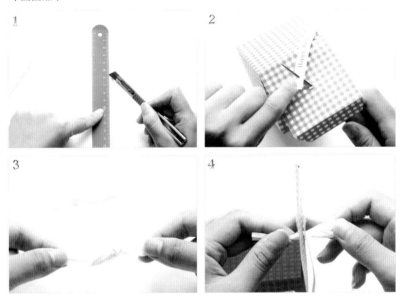

### 材料
雲彩紙、錐子、美工刀、剪刀、尺、緞帶

1. 輸入想傳達的訊息，並列印出來。列印後，剪成1公分寬的紙條。
2. 從盒蓋內側，用錐子穿過盒蓋與紙條前端。
3. 將緞帶綁成圓圈狀。
4. 綁好的緞帶穿入紙條與盒蓋的洞口後，綁結固定即可。

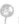 MAKING TIP

將緞帶穿入紙條與盒蓋，就不
需要另外固定紙條。

## 2) 字母蝴蝶結

## 材料
雲彩紙、美工刀、剪刀、尺、緞帶、膠水

1. 輸入想傳達的訊息，並列印出來。列印後，剪成1公分寬的紙條。
2. 在剪好的紙條中央做出圓圈。
3. 紙條貼在綁好的緞帶上，並環繞禮盒一圈。

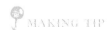

MAKING TIP

如果家裡有印表機，可以在美
術紙上直接列印想說的話。

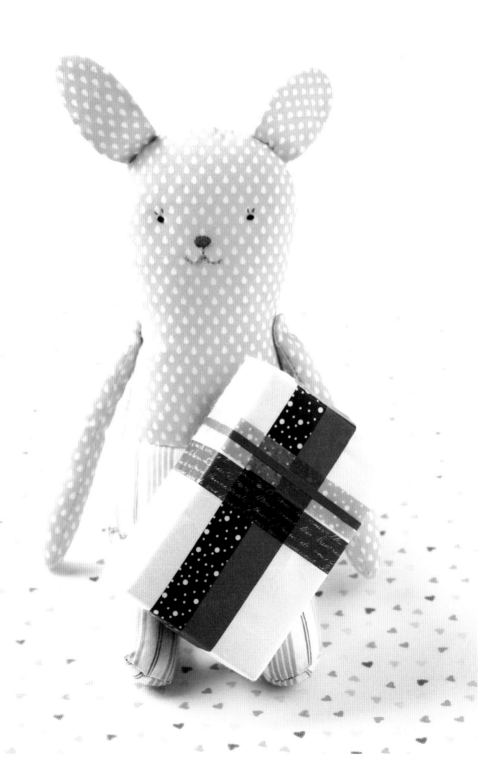

浪漫小物

將不同寬度的美紋紙膠帶，以直向、橫向交錯，
就能貼出時尚、簡約的格紋圖案，完成相當漂亮的禮盒。
即使是手藝不靈巧的人，也能輕鬆利用美紋紙膠帶來製作。

MAKING TIP

使用美紋紙膠帶或劃線膠帶，貼
在禮盒上又撕下來的話，會留下痕
跡，因此貼的時候需要慎重小心。

**材料**

有色韓紙（或白色包裝紙）、美紋紙膠帶

1. 將禮盒包裝好後，用美紋紙膠帶橫向、直向交錯貼在禮盒上。
2. 因為美紋紙膠帶的寬度不同，就能貼出特別的圖案。

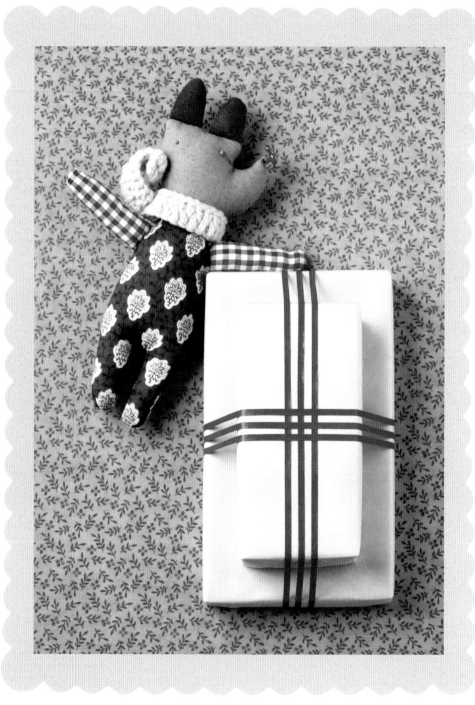

## 70 Happy Twins

想同時送兩個禮物，包裝方式讓你很困擾嗎？
用顏色美麗的劃線膠帶綁在禮盒上的話，
不僅能固定住禮盒，還有裝飾的效果，是一舉兩得的包裝方法。

**材料**
劃線膠帶、尺

1. 準備好兩個尺寸不同的禮盒。
2. 使用劃線膠帶，以固定間距環繞步驟1的禮盒三次。
3. 將橫向也貼好，就完成了。

MAKING TIP

先在包好包裝紙的禮盒上做出痕
跡，再貼上膠帶會更加漂亮。

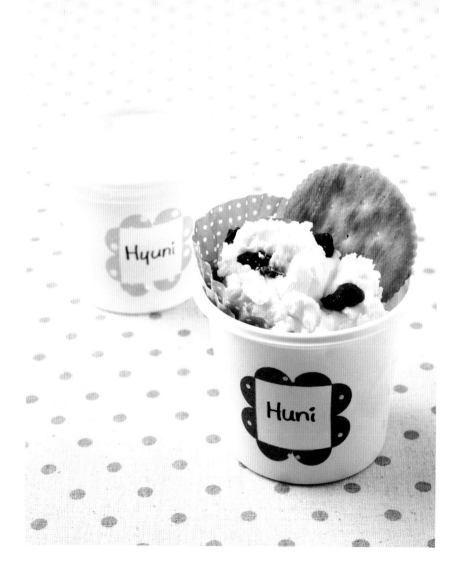

## 71 說出你的名字

通常使用完就會丟進垃圾桶的拋棄式容器，
只要一個轉念，就能將它變成相當好用的禮盒。
尤其是塑膠杯，可以重複貼上數次美紋紙膠帶，
就連初學者也能使用這個方法，做出想要的禮盒。

**材料**

拋棄式容器、美紋紙膠帶、剪刀、簽字筆

1. 將美紋紙膠帶剪成圓形。
2. 再剪成半圓形。
3. 在拋棄式容器上，將半圓形的紙膠帶貼成四角框框。
4. 用簽字筆寫上名字就完成了。

🌿 **MAKING TIP**

將美紋紙膠帶貼在貼紙後面或塑
膠產品上，就可以照著形狀剪下自
己想要的圖案。

72 紅粉佳人

就算只有一個蝴蝶結裝飾，也可以充分展現華麗的氛圍。
使用有獨特花紋的美紋紙膠帶來製作吧！
讓華麗紋路的美紋紙膠帶，變身成漂亮的蝴蝶結。

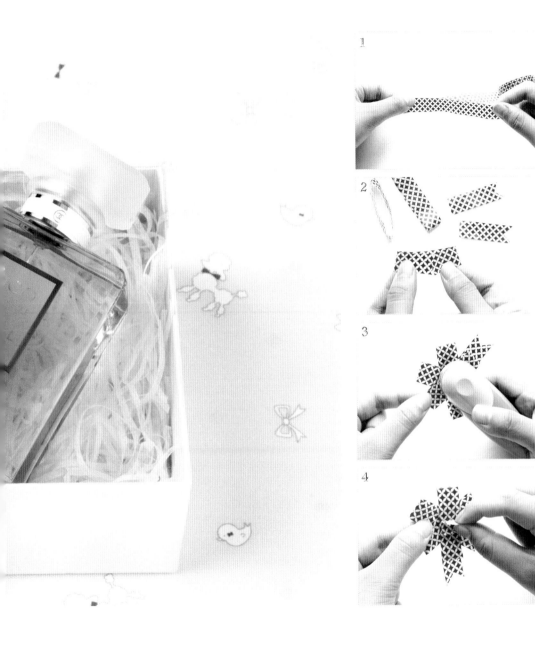

**材料**

美紋紙膠帶、釘書機、雙面膠帶

1. 將美紋紙膠帶裁成適當的長度，摺對半將有黏膠的一面黏起來。
2. 以步驟1的方式，做出三條長度相當的美紋紙膠帶。
3. 將三條美紋紙膠帶交疊，
   中間部分以釘書機固定（可多加兩條燕尾型紙膠帶）。
4. 中間貼上一小段美紋紙膠帶，遮住釘書針，再貼在禮盒上即可。

🌸 MAKING TIP

遮住釘書針的美紋紙膠帶，圖案需要對準，做出來的蝴蝶結會比較漂亮。

## MAKING TIP

美紋紙膠帶會透光，因此可以兩種以上重疊使用，也能產生新的色彩效果。

**材料**

紙盒、美紋紙膠帶、剪刀

1. 將美紋紙膠帶剪成四角形，貼在紙盒上。
2. 用另一種顏色的美紋紙膠帶剪成三角形，貼成屋頂狀。
3. 再貼上窗戶就完成了。

73 善良的禮盒

找不到適當的禮盒包裝，因而感到苦惱的話，
可以將要丟棄的餅乾、蛋糕盒，回收再利用。
利用美紋紙膠帶做簡單的裝飾，一個特別的禮盒就能重新誕生。

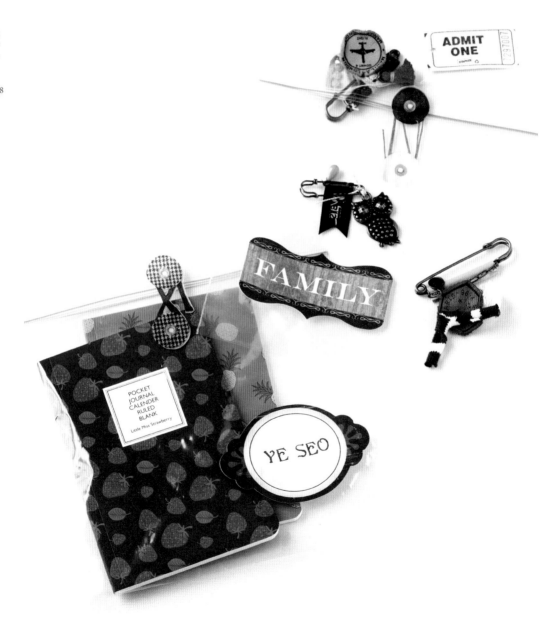

ADMIT ONE

FAMILY

POCKET
JOURNAL
CALENDER
RULED
BLANK

Little Miss Strawberry

YE SEO

## <sup>74</sup> 在你面前沒有祕密

活用透明夾鍊袋,能讓漂亮的禮物,看得更加清楚明顯。
這樣是否代表能夠讓對方看清楚自己真心的好禮物呢?!
美紋紙膠帶可以重複黏貼在夾鍊袋上,
因此可以盡情地挑戰自己想要做的裝飾。

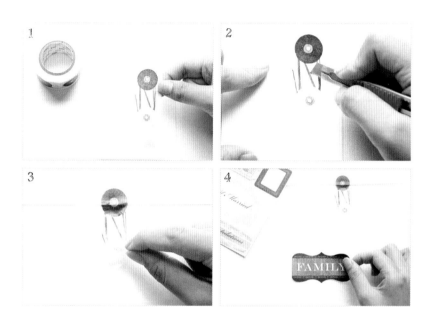

**材料**

夾鍊袋、標籤貼紙、美紋紙膠帶、貼紙背模、美工刀

1. 使用有插畫的美紋紙膠帶,貼在不要的貼紙背模上。
2. 用美工刀將插畫的圖案裁下來。
3. 取出步驟2,貼在夾鍊袋入口處。
4. 貼上標籤貼紙裝飾。

🌸 MAKING TIP

將美紋紙膠帶貼在透明紙或取下
貼紙所剩的貼紙背模上,再裁出自
己想要的版型,相當方便。

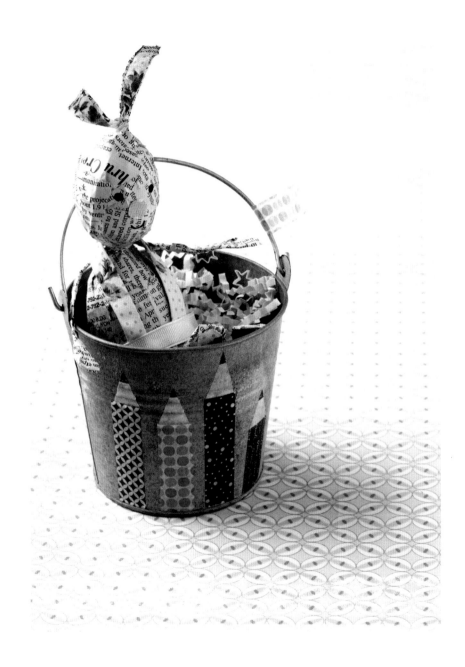

## 75 咚咚跳的你

這款運用鐵桶所做的禮盒,是不是很有趣呢?
雖然到處都可以取得鐵桶,但是沒有人把鐵桶當禮盒吧!
這種獨特的點子,能將你的禮物變得更加特別。

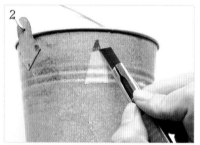

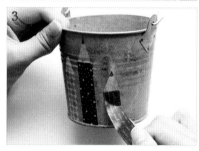

### 材料

鐵桶、美紋紙膠帶、美工刀

1. 鐵桶旁邊貼上四角形的淺色美紋紙膠帶,
   上方貼上小段的深色美紋紙膠帶,當作筆蕊的版型。
2. 將美紋紙膠帶割成三角形,做出鉛筆的圖案。
3. 最後使用顏色繽紛的美紋紙膠帶,貼出筆桿的模樣。

MAKING TIP

如果先割好鉛筆筆蕊部分,會比
較難對準;先貼在鐵桶上,才能準
確地裁切模樣。

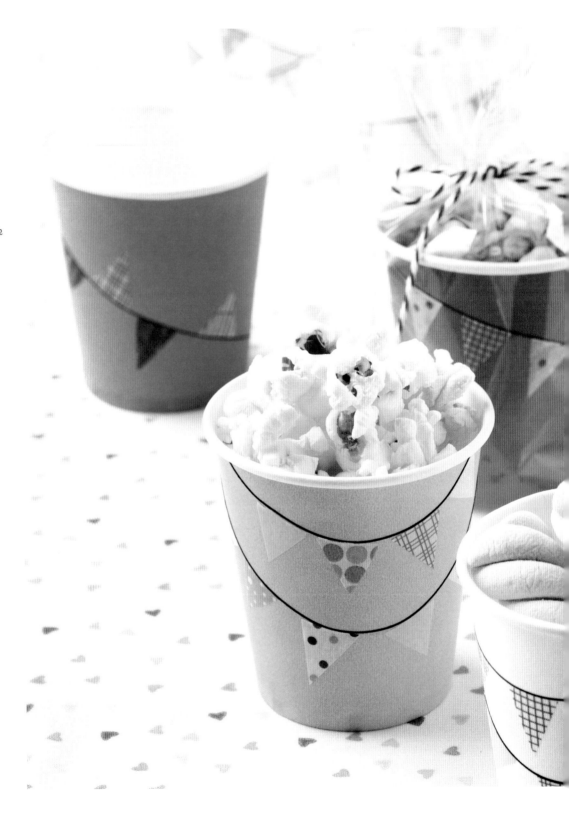

## 76 我們的慶典

想起以前的運動會，就不禁愉快大笑，
將過去蹦蹦跳跳、感到開心的回憶，送給我們的孩子。
可以運用在為孩子所準備的派對中，
也能用來裝要送給幼稚園小孩的禮物。

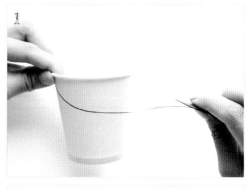

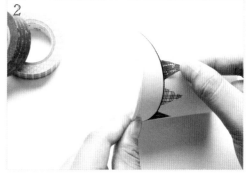

### MAKING TIP

使用劃線膠帶會比用筆畫線，
還要能做出乾淨的線條。

**材料**

紙杯、劃線膠帶、美紋紙膠帶、剪刀

1. 在紙杯上貼劃線膠帶，做出線條。
2. 用美紋紙膠帶剪出旗子的圖案，貼在線條下方。

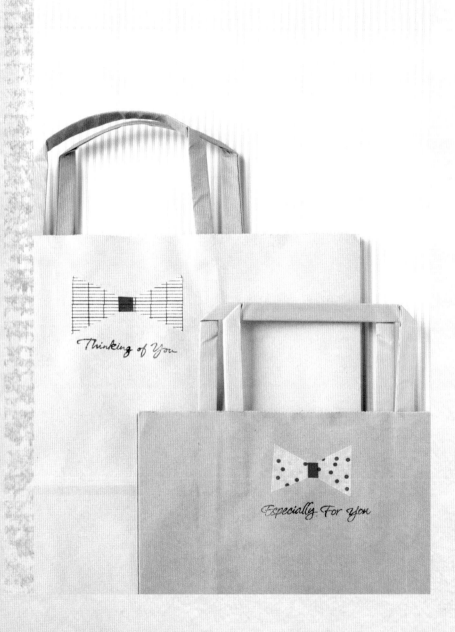

## 77 紳士的品格

讓帥氣的蝴蝶結領帶,提高你的品格。
就算是平凡簡單的紙袋,也不用擔心,
只要一個蝴蝶結裝飾,立刻成為吸晴的焦點。
一個簡單的創意,就能完成令人開心的禮物包裝。

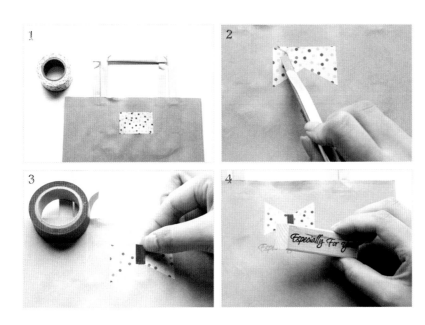

## 材料

牛皮紙袋1個、美紋紙膠帶、印章、貼紙背槽、美工刀

1. 將美紋紙膠帶貼在紙袋上,寬度即為蝴蝶結的寬,
   高度則需貼上三條美紋紙膠帶。
2. 用美工刀裁出蝴蝶結模樣,將多餘的膠帶撕下。
3. 剪下一小段紅色美紋紙膠帶,
   貼在蝴蝶結領帶中間,增添顏色層次。
4. 蓋上文字印章即可。

 MAKING TIP

美紋紙膠帶貼在紙張上,較難撕
下,因此還沒裁出形狀前,不要黏
得太緊,比較好取下多餘的部分。

PART 4

paper
**Wrapping**
& card

很多想要表達的心意，是四角形禮盒無法傳遞的。
學習如何在每次送禮時，
都能呈現屬於自己風格的包裝方法。
這裡介紹給大家，可以讓瓶子、食物等形狀特別的物品，
保持其原有形狀，
也能增加特殊風格的包裝技巧，
還有世上獨一無二的手工卡片製作方法！

1. Special Wrapping 特殊包裝方法
2. Unique Card 特製手工卡片

# Special Wrapping

## 特殊包裝方法

想試試用紙張做出各種形狀且特別的包裝方法嗎？
依照禮物種類和狀況的不同，
激發出各種形式的創意，
這就是紙張包裝的魅力。
可以成為在春天裡綻放的花朵，
也可以變身為適合給帥氣紳士的領帶，
或是可愛的三角形包裝等。

準備好與眾不同的創意，
以及給收禮人的感動話語，
現在就來挑戰看看！

1

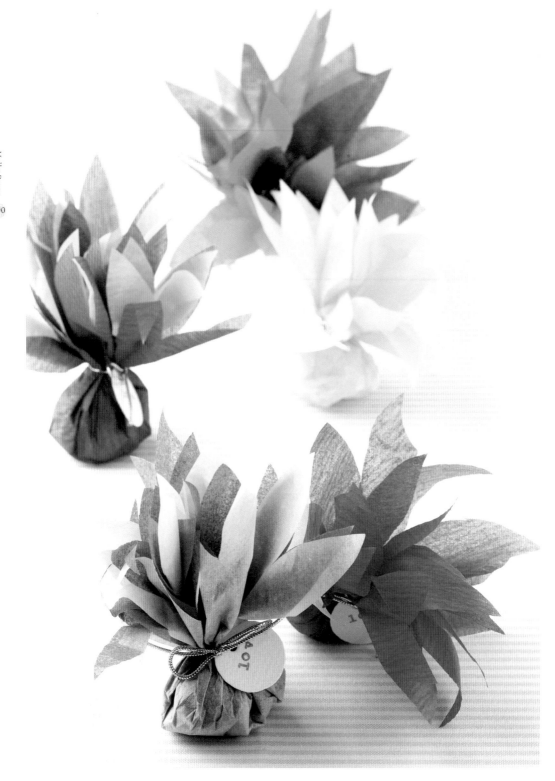

## 78 美麗的花束

包裝小戒指、耳環等配件，或是小朋友的小物等，都很適合。

將數張紙重疊，就會成為盛開的花朵；需要考量禮物大小，找出平衡點。

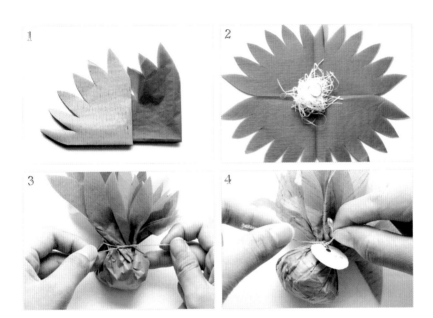

**材料** 直角邊13cm × 12cm

棉紙、金蔥線、小卡、剪刀

1. 將1～2張棉紙重疊後，摺成1/4大小，再依照版型裁剪。
2. 展開步驟1，中央放上禮物。
3. 將步驟2包成包裹，中間用金蔥線綁起來。
4. 將小卡穿入金蔥線，打上蝴蝶結就完成了。

MAKING TIP

禮物大小要與花瓣呈現適當比例，
包裝時需要一邊調整花瓣模樣。

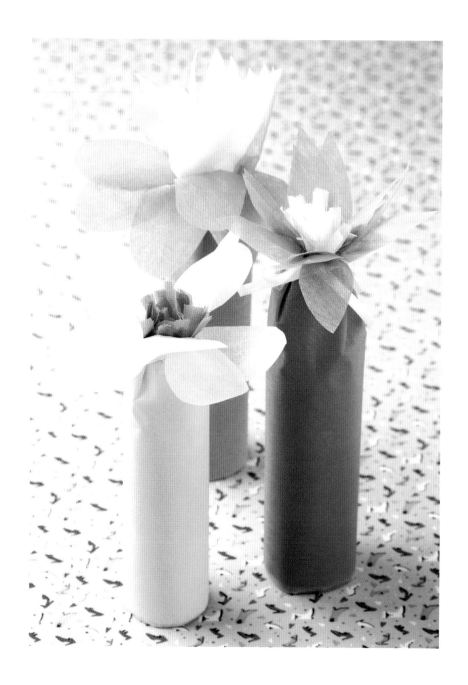

## <sup>79</sup> 浪漫的求婚

包裝化妝品、杯子、瓶子等禮物時,都讓人相當苦惱。
試試看用柔軟的素材,包裝出美麗的作品;
柔軟的棉紙或不織布等材料,都能做出自己喜歡的外型。

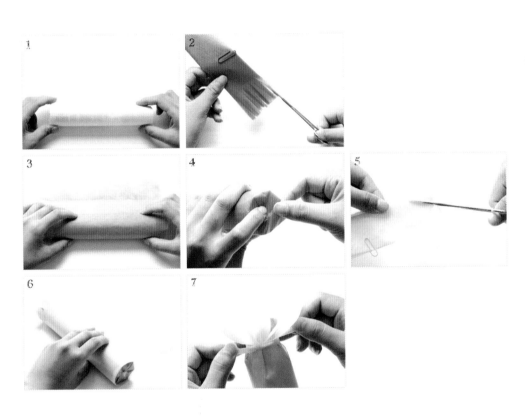

**材料**

不織布(或棉紙)、緞帶、剪刀、膠水、迴紋針、雙面膠帶

1. 先用不織布將瓶子包起來。
2. 花朵部分的不織布,裁切寬度約為瓶子直徑2~3倍,
   長度則比瓶子長5~8公分。
   將紙張摺起來後,在上端剪出花蕊的模樣。
3. 放入瓶子,用步驟2捲起來。
4. 下端部分往內摺。
5. 另取一張不織布摺數層後,剪出蠟燭的模樣。
6. 再將瓶子放入步驟5捲起來。
7. 用緞帶綁好即可。

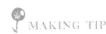 MAKING TIP

如果沒有用白紙或不織布先包一層,
很容易從外面看到裡面的禮物。

## 80 羅曼蒂克領帶

紅酒瓶身很難用包裝紙包得漂亮,試試用蝴蝶結領帶做出注目的重點。

一個大領帶就能讓葡萄酒的格調更上一層,

不只是葡萄酒瓶,禮盒上也能活用領帶的裝飾。

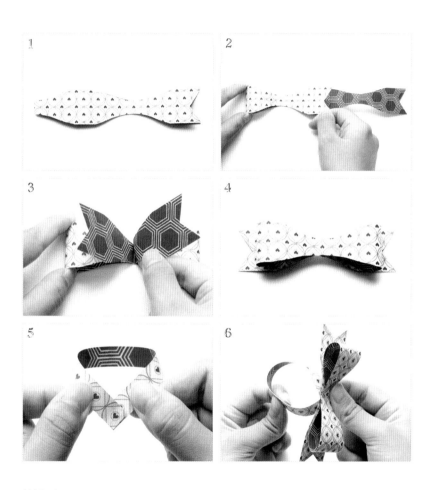

**材料** 寬5cm × 長10cm

雙面美術紙、剪刀、膠水、雙面膠帶

1. 雙面美術紙對摺後,依照版型裁剪。
2. 將一側往中央內摺出領帶的一邊。
3. 另一側也往內摺,並將兩邊互相黏起來。
4. 往後翻整理領帶的模樣。
5. 做出瓶子的掛環。
6. 在掛環上貼上領帶即可。

MAKING TIP

用較厚的美術紙或有表面塗布的
紙張來製作,蝴蝶結才不會塌軟。

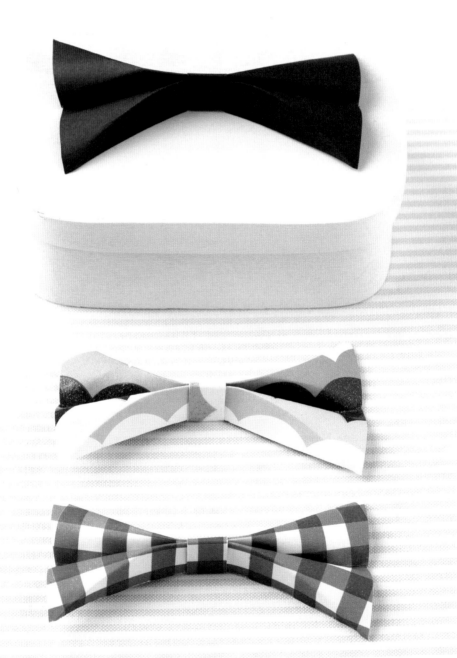

## 81 Oh！Cutie Boy

簡單的摺紙，就能做出具有立體感的蝴蝶結領帶。
包裝好的禮物，呈現出現代都市感的風格，相當好看！
後面裝上夾子，還可以做成小朋友的流行飾品。

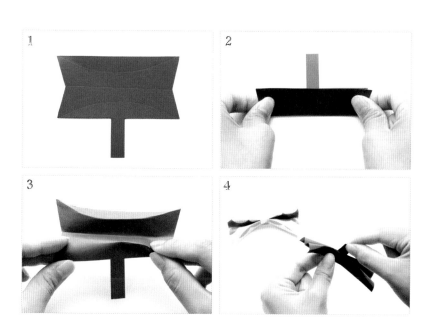

**材料** 寬5cm × 長9cm
雙面美術紙（或是美術紙）、雙面膠帶、美工刀、剪刀、尺

1. 依照版型裁切紙張。
2. 裁切好的紙型摺對半。
3. 再沿摺線往外翻，摺出圓弧狀。
4. 利用中間的紙條捲起蝴蝶結，就完成了。

MAKING TIP

使用較厚的紙張製作時，一定要
用摺紙刀或是刀背畫出摺線，再
摺出蝴蝶結。

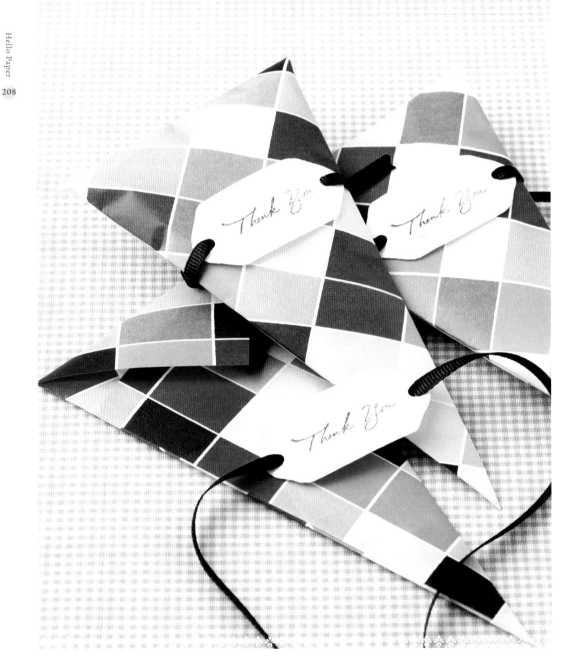

## 82 你的鑽石

一張色彩豐富的紙張,就能包裝出華麗的禮物。
尤其利用有圖案的色紙,不需要特殊裝飾,就能完成漂亮的包裝。
適合包裝較小又扁平的禮物。

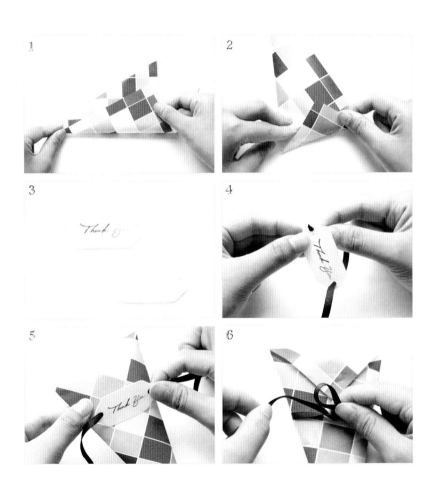

### 材料

色紙、美術紙、緞帶、錐子、剪刀、膠水

1. 將寬15cm×長15cm的色紙,摺出三角錐的模樣。
2. 放入禮物,將上端往下摺。
3. 依照版型裁剪美術紙,完成小卡後打兩個洞。
4. 小卡兩端穿入緞帶。
5. 將小卡貼在步驟2上面。
6. 在後方綁上蝴蝶結就完成了。

MAKING TIP

如果在色紙內放入一張蕾絲花紋
紙,包裝看起來會更高雅。

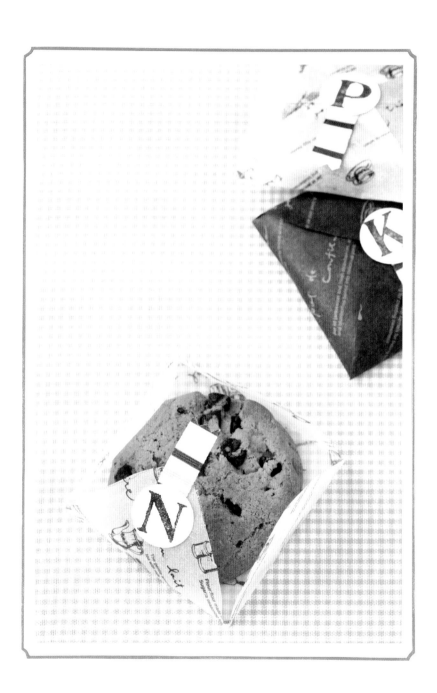

## 83 甜美餅乾

這是可以將手工製的餅乾，個別包裝的創意。
不但能減緩餅乾軟化，保管上也相當方便。
取代塑膠袋，改以烤餅乾用的烘焙紙來包裝，
更能突顯出特別的包裝風格。

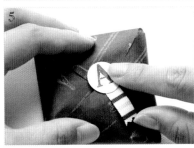

**材料**　寬6cm × 長6cm

烘焙紙、美術紙、圓形打洞機、印章、
膠水、剪刀、釘書機、緞帶

1. 依照版型裁切烘焙紙。
2. 在美術紙上印字母，並用打洞機裁下來。
3. 將步驟2貼在緞帶上。
4. 餅乾放入烘焙紙中。
5. 將烘焙紙摺起來，標籤貼在中央即可。

MAKING TIP

疊上多層烘焙紙，並用釘書機固定
邊緣，就能一次剪出自己想要的模
樣，來包裝點心。

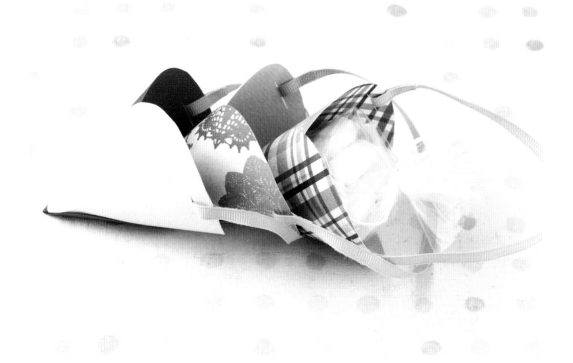

## 84 愛情提籃

介紹給大家這個特別的創意——愛情提籃，
用兩張圓形紙，就能做出圓錐狀的籃子。
來試試看在白色情人節或萬聖節，都能拿來當作糖果籃使用的包裝吧！

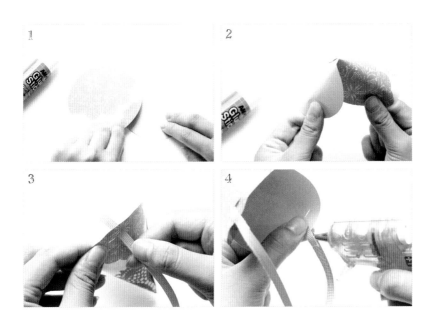

**材料**

雙面美術紙(兩種顏色)、緞帶、剪刀、口紅膠、美工刀、熱熔膠槍

1. 將紙張剪成兩個圓形，重疊貼上。
2. 抓住兩邊摺起並貼合，做出圓錐的模樣。
3. 兩邊用刀子割出插槽，並穿入緞帶，做出提籃把手。
4. 將緞帶尾端用熱熔膠黏起來就完成了。

MAKING TIP

重疊圓形紙張時，要適當地調整
寬度；重疊的部分小，才能做出提
籃的樣子。

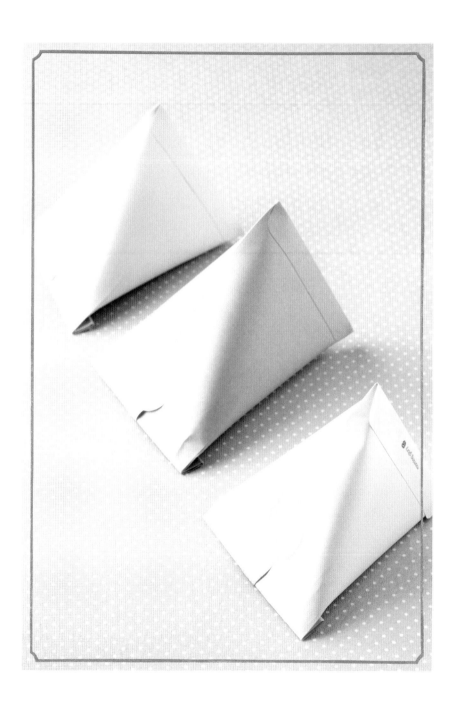

## 85 可愛的妳

用普通的信封就能變化可愛的造型，
信封封口兩側對貼，做出三角形的立體包裝。
如果運用半透明的烘焙紙，包裝就會更加吸引人。

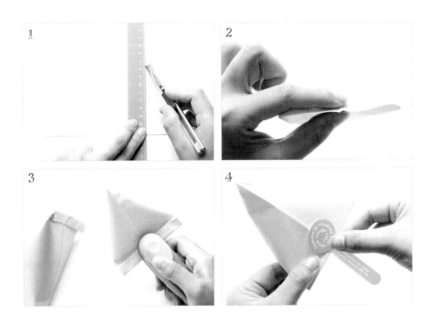

**材料** 寬9cm × 長18cm
信封、貼紙、釘書機、美工刀、剪刀、尺

1. 將信封裁成比正方形還長一些的方形。
2. 放入禮物，將封口兩側黏起來，做出三角形的模樣。
3. 封口處摺兩摺，並用釘書機固定。
4. 釘書機固定的地方，貼上貼紙就完成了。

MAKING TIP

可以點心包裝袋取代信封。這個方
法很適合用於需要送出許多禮物
的場合。

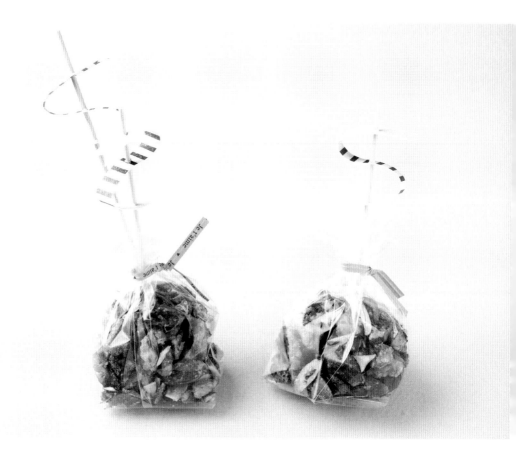

甜美的妳

包裝堅果類或年糕時,這是很好用的包裝方式。
適合用於送給小朋友點心時,尤其是包裝年糕的話,
還可以把木棒當作叉子使用,相當便利。

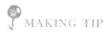 MAKING TIP

在紙張上穿洞,穿洞時需注意不
要摺到紙張。

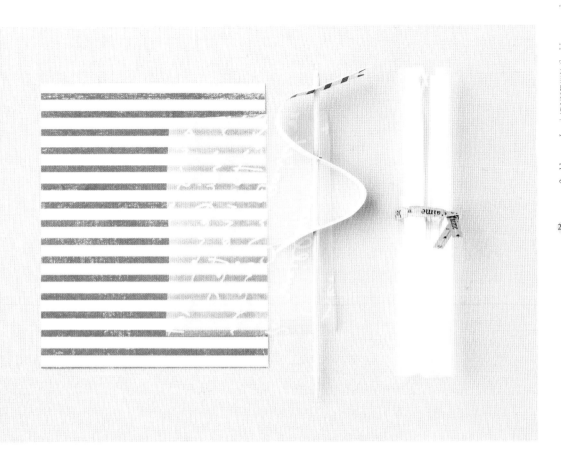

**材料**

雙面美術紙、點心包裝袋、竹籤、錐子、美工刀、剪刀、尺

1. 將雙面美術紙裁成1公分寬的紙條。
2. 彎成三摺的波浪狀後，用錐子在中間戳洞。
3. 將竹籤穿入紙條，調整波浪模樣後，插入包裝袋內。

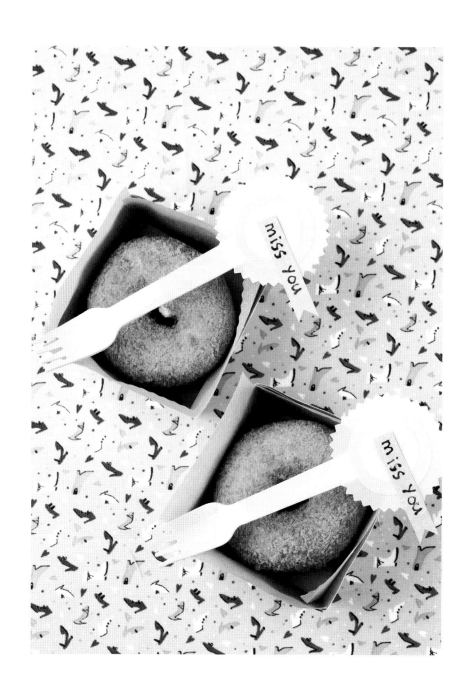

## <sup>87</sup> Happy Dessert

令人興奮的點心包裝來了！
將叉子貼上漂亮的小卡，讓它成為吸引目光的焦點。
還可以貼上自己想寫的文字，或做出標籤，就不會拿錯別人的叉子囉！

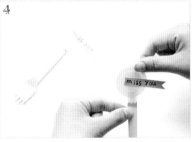

**材料**

彩色描圖紙、美術紙、木製叉子、剪刀、膠水、熱熔膠槍、筆

1. 將彩色描圖紙剪成不同大小的圓形。
2. 將圓形紙張的中心重疊貼起來。
3. 在美術紙寫上訊息或名字後，剪成細長的紙條。
4. 在木製叉子上，以熱熔膠貼上做好的標籤。

### MAKING TIP

重疊多層單色描圖紙，也能做出漂亮的色彩效果。

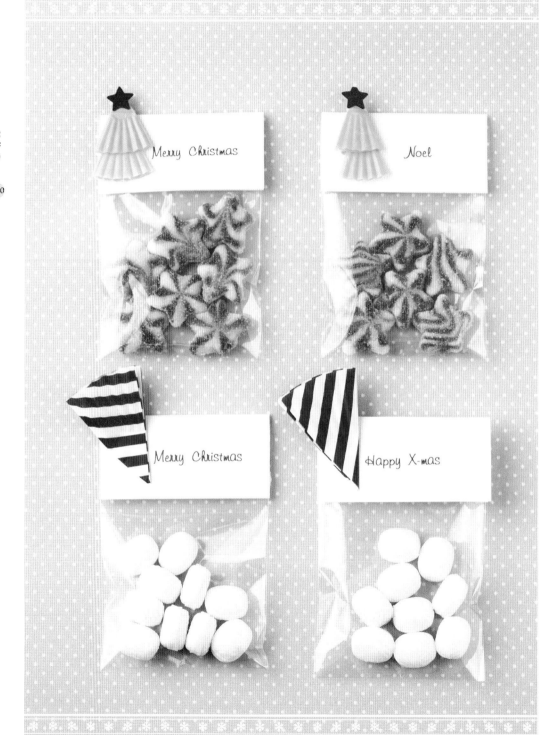

Merry Christmas

Noel

Merry Christmas

Happy X-mas

## ⁸⁸ 看到我的心了嗎？

如果想要包裝許多不同的物品，就可以運用透明包裝袋。
將物品分享給別人時，也可以運用這種包裝方式；
用來包裝小朋友野餐要吃的焦糖糖果和巧克力，也是不錯的方法。

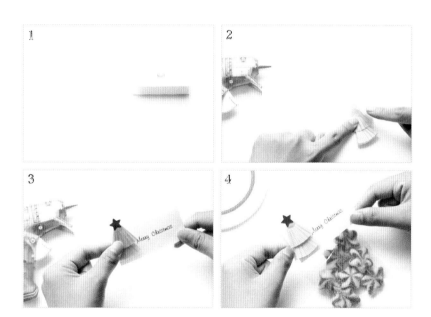

**材料**

透明包裝袋、美術紙、瑪芬紙、剪刀、膠水、熱熔膠槍、雙面膠帶

1. 美術紙剪成與包裝袋同寬。
2. 將瑪芬紙摺成樹木的形狀。
3. 做好的樹木裝飾，用熱熔膠貼在美術紙上。
4. 美術紙摺對半，夾住包裝袋，用雙面膠帶貼好。

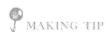

MAKING TIP

可以將標籤貼紙印刷後，取代美
術紙，相當方便。

## 89 維他命專案

包裝圓形水果時,是不是相當麻煩呢?!
其實用簡單的方法,就能做出獨特的水果包裝;
陳列餐桌時,還可以當作餐桌中央的裝飾,或是客人的名牌。
體驗看看讓餐桌增添色彩的擺設吧!

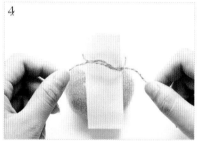
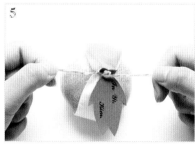

### 材料
美術紙、捲筒烘焙紙、麻繩、打洞機、剪刀、筆

1. 將名字寫在美術紙上,並按版型畫出圖案。
   (可將烘焙紙放在版型上,畫好後再剪下來。)
2. 葉子莖的部位用打洞機打洞。
3. 捲筒烘焙紙剪成細長條,並摺2～3摺。
4. 將摺好的烘焙紙繞水果一圈,再以麻繩綁起來。
5. 麻繩穿入打好洞的葉子,綁上蝴蝶結即可。

MAKING TIP

將水果分享給許多人時,葉子裝飾
就能發揮名牌標籤的功效。

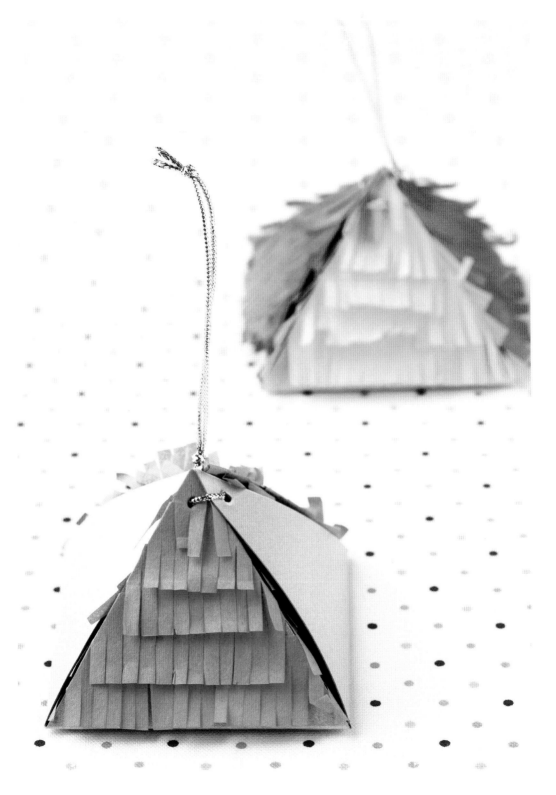

## 90 一千零一夜

用華麗的包裝，表達自己的真心誠意。
沒有特別留下摺邊，只在上端以繩子固定，任何時候都能重複使用；
適合包裝巧克力或是糖果等小物。

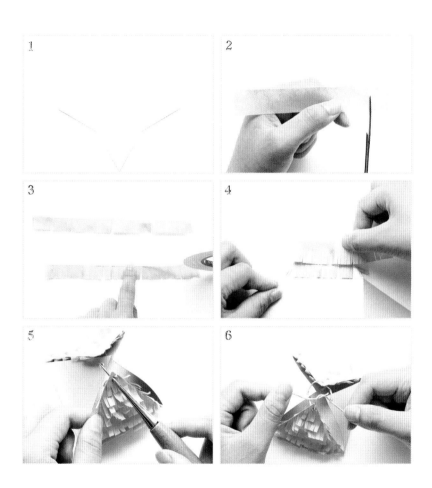

**材料** 寬7cm × 長7cm × 高6cm
有色韓紙（或棉紙）、美術紙、雙面膠帶、繩子、剪刀、錐子

1. 依照版型將美術紙剪出立體三角形禮盒的平面圖。
2. 有色韓紙上方預留0.5公分的空間，再剪成刷子狀。
3. 步驟2上方貼上雙面膠帶。
4. 將剪好的有色韓紙，從三角禮盒下方貼到上方。
5. 禮盒上方尖端部分用錐子穿洞。
6. 穿入繩子綁起來就完成了。

MAKING TIP

刷子造型的有色韓紙，只需貼一面或僅
貼在下方，就能夠展現華麗的感覺。

*Unique*
*Card*

特製手工卡片

2

試試看運用各種材質的紙張，
做出獨特的卡片吧！
小巧可愛的卡片，能傳達無可比擬的快樂。
有厚度的人魚紙、華麗的蕾絲花紋紙，
以及隱隱透出內部、
能同時當內紙和外紙的烘焙紙等，
都能充分運用紙張的特性來製作卡片。
發揮紙張無窮無盡的變化，
享受紙張魅力的瞬間，不正是此刻嗎？！

任何人都可以輕鬆簡單地製作，
傳遞感動訊息的卡片，
是任何禮物都無法替代的特殊回憶。

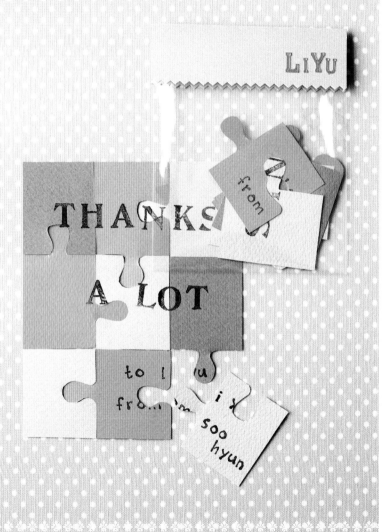

## 91 找不到的, 黃鶯 （譯注：韓國民歌歌名。）

想要試試看,用拼圖做的有趣卡片嗎?!
一邊玩著拼圖,慢慢拼湊卡片內容,非常有趣。
在不平凡的卡片上,將回憶一個一個拼接起來,紀念特別的日子吧!

**材料** 寬12cm × 長15cm
美術紙、透明包裝袋、印章、剪刀、造型剪刀、雙面膠帶

1. 依照版型裁切美術紙 (使用不同的顏色)。
2. 將拼圖拼好,並在上面留下想要傳達的訊息。
3. 將拼圖拆開放進包裝袋裡,美術紙對摺並以造型剪刀剪好,
   貼在包裝袋封口處即可。

MAKING TIP

美術紙背面貼上厚紙板,再裁切
成拼圖,就能變成小朋友的玩具。

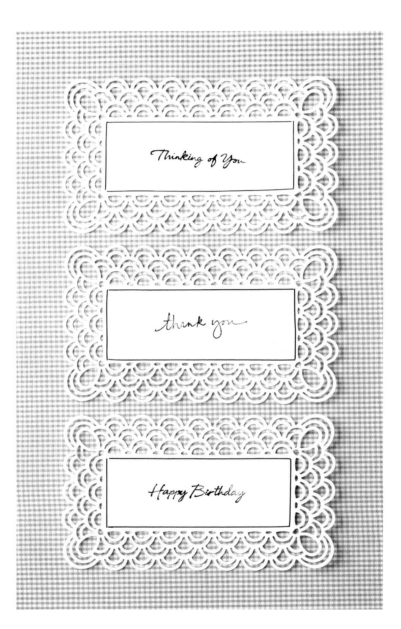

## <sup>92</sup> 告白的好日子

運用華麗的造型,製作高級的卡片;
選擇美麗色調的紙張,再以造型打洞機做出傳達浪漫氣氛的卡片。
紙張需要選擇適合製作卡片的材質。

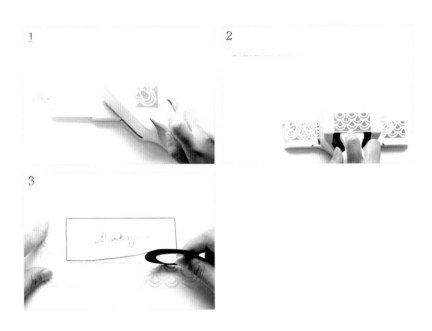

**材料** 寬10cm × 長17cm
美術紙、蕾絲打洞機、邊角打洞機、劃線膠帶、剪刀、筆

1. 裁切美術紙後,用邊角打洞機在四角裁出圓弧狀。
2. 卡片四邊再以蕾絲打洞機做出造型。
3. 寫上訊息後,用劃線膠帶貼出框線即可。

MAKING TIP

除了卡片,也可以製作桌墊、筆記
本等各種物品。

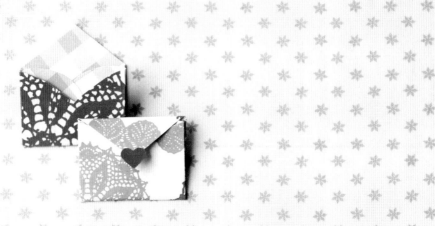

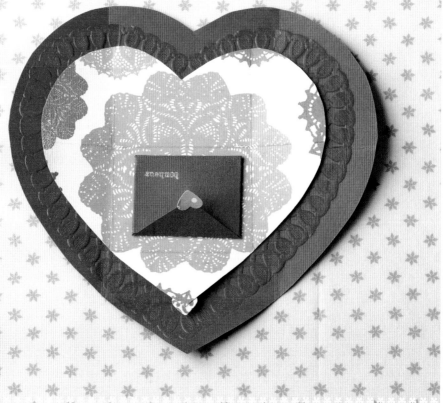

## 93 我愛妳

打開信紙的瞬間，登場的是一個大愛心，愛心裡還有一個小信封……
看到這顆愛心，令人激起興奮的心情；
終於打開最裡面的小信封，就能看到你的用心。謝謝你！

**材料**

美術紙、色紙、剪刀、貼紙

1. 依照版型剪下愛心圖案。
2. 沿著摺線，將愛心兩邊摺起來。
3. 將下方往上摺。
4. 封好信封，用貼紙貼住；將尺寸較小的信封放入大信封即可。

 MAKING TIP

做出不同尺寸的愛心，並收在一起；要給對方的訊息，記得寫在最小的信封裡。

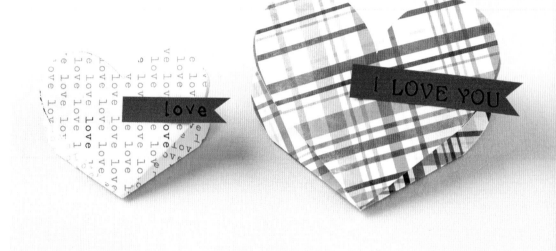

情人節快樂

表達愛慕的心情,用一個愛心就相當足夠;
打開立體愛心卡片,會出現四倍大的愛心,更能抓住對方的心。
盡情地將自己想說的話,跟對方說吧!
四個相連的愛心,能有足夠的空間表達自己的心情。

**材料**

美術紙、剪刀、雙面膠帶

1. 依照版型裁切美術紙。
2. 將紙張摺對半。
3. 兩側往中間摺進去。
4. 紙條上寫好訊息,並貼上即可。

 MAKING TIP

打開愛心的話,就會出現四倍
大的愛心,因此有足夠的空間
在上面寫字。

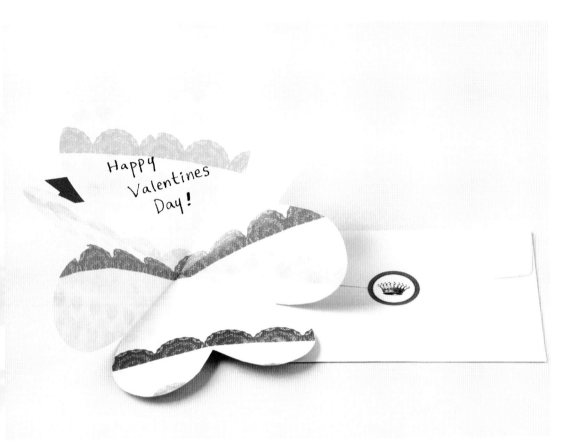

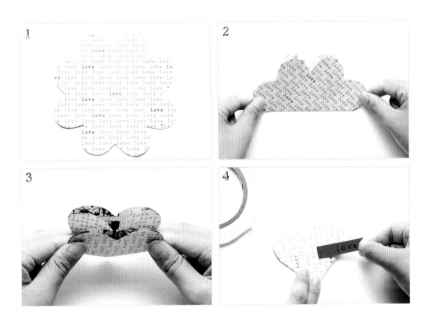

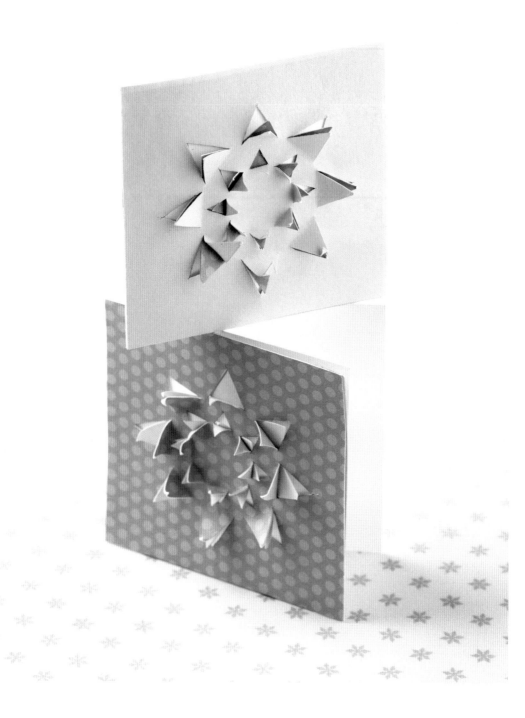

## 95　愛情的表白

這樣的表白雖然很簡樸，但卻放入了製作者的真誠。
想要甜蜜告白，千萬不能疏忽卡片的重要性，
簡單的紙張，就能傳達出自己的真心。

1
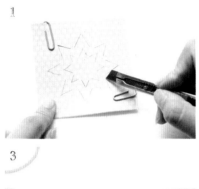

2
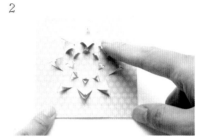

3
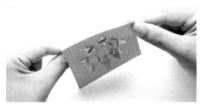

**材料**
美術紙、有厚度的紙張、迴紋針、美工刀、雙面膠帶、膠水

1. 將兩張美術紙裁切成寬8cm×長8cm（與卡片大小相同），
用迴紋針固定後，沿著版型裁出三角形割痕。
2. 將割好的三角形往上摺起，其餘部分黏起來。
3. 把有厚度的紙張裁成寬8cm×長16cm的卡片，
摺對半後，將美術紙貼上即可。

MAKING TIP

兩張美術紙使用不同的顏色，更
能增加立體感及層次感。

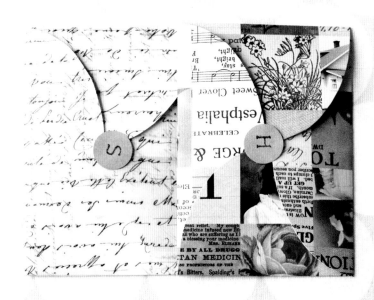

## 96 有魅力的妳

打開信封時，就能馬上看見訊息的魅力卡片。
內部有點空間，所以也能放一些小禮物，是相當實用的卡片。
信封封口部分，使用貼紙封上，能增添整體裝飾。

MAKING TIP

這是將信紙和信封合而為一的設計，以四角交疊的方式封口，摺縫部分也能成為裝飾，封口則需朝同一方向摺起。

Dear. Hyun Bin

I feel you all around me
Your memories so clear
Deep in the stillness
I can hear you speak
You're still an inspiration
Can it be

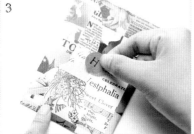

**材料**　長12cm × 寬8.5cm

美術紙、美工刀、剪刀、貼紙、筆

1. 依照版型裁切美術紙。

2. 在美術紙內寫上訊息，將外圍的四個半圓往同一方向重疊密合。

3. 用貼紙或美術紙固定封口。

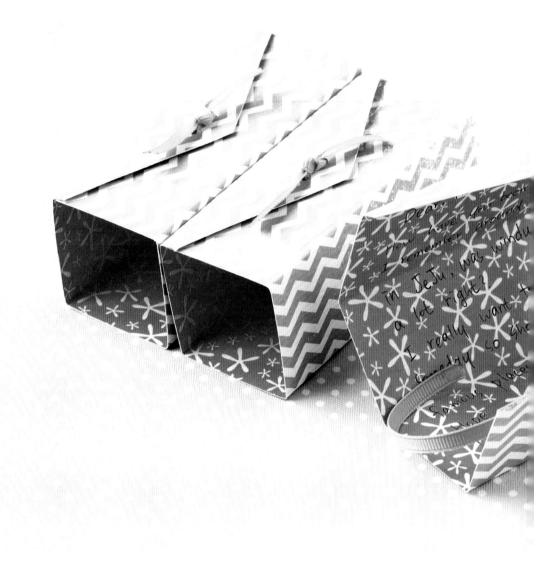

## 97 我心中的寶盒

輕輕解開禮盒的蝴蝶結,將藏在禮盒內的訊息一起展開。
使用雙面不同顏色或印刷的美術紙,
打開的瞬間,會發現不同的紙張魅力,讓人愉快地微笑著。

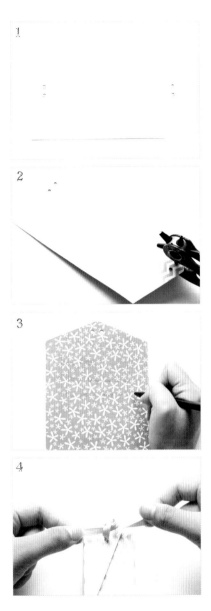

### MAKING TIP

可以在小孩週歲生日時,贈送給一
同慶祝的客人,表達感謝之意;也
可以將小禮物貼在裡面。

**材料** 長12cm × 高4cm

雙面美術紙、打洞機、緞帶、
美工刀、剪刀、尺、筆

1. 依照版型裁切紙張。
2. 用打洞機打洞。
3. 在裡面寫上訊息。
4. 沿著虛線摺出禮盒形狀,
   並在盒頂打上蝴蝶結。

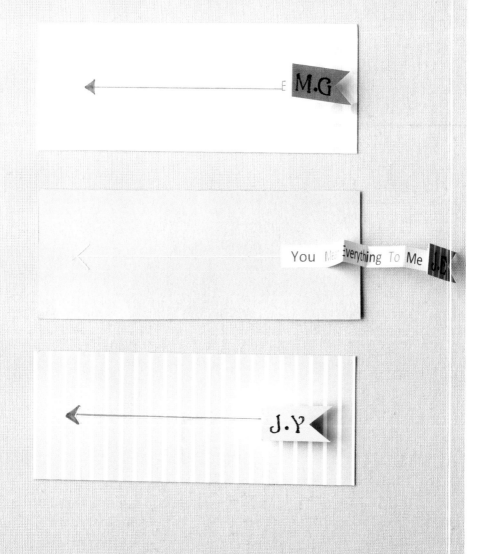

## 98 愛神邱比特

讓人聯想到愛神邱比特的愛情箭卡片，
卡片上的箭號圖案，連結著想說的訊息，是相當有趣的卡片。
收到如此特別的卡片瞬間，會令人忍不住開心地笑出來。

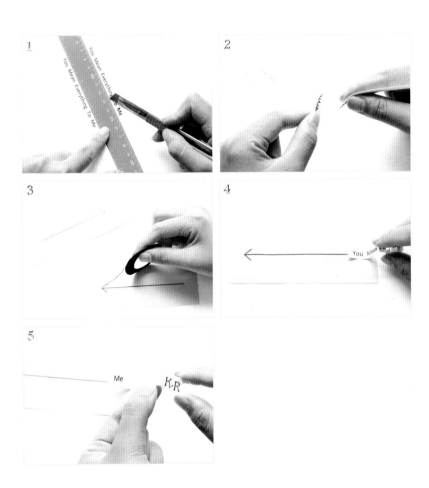

**材料** 長15cm × 寬5cm

美術紙、劃線膠帶、美工刀、剪刀、尺、膠水、筆

1. 將想傳達的訊息印好或寫下，再裁成長條狀紙條。
2. 將訊息紙條摺數摺。
3. 美術紙剪成長方形後，貼上劃線膠帶，做出箭號圖案。
4. 摺好的訊息紙條，貼在箭號後方。
5. 在紙條尾端另外貼上美術紙，並寫上文字。

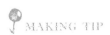

## MAKING TIP

劃線膠帶的顏色越深，會越
顯眼。如果沒有劃線膠帶，
也可以用筆畫。

# 99 祈求幸運

「送出幸運的卡片，任何願望都可以達成。」
就像立體卡片一樣，相當吸引人的目光，
烘焙紙上有趣的印刷，只要加以活用，就能做出獨具魅力的信封。

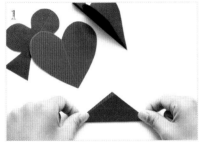

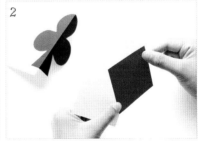

**材料** 寬8.5cm × 長10cm
美術紙、烘焙紙、3M噴膠、剪刀

1. 依照版型剪出圖案，並一一對摺。
2. 將圖案的半邊貼在卡片上即可。

MAKING TIP

也能製作愛心和幸運草等形狀對稱的
圖案；寫上留言後，更能讓人感受到你
的誠意。

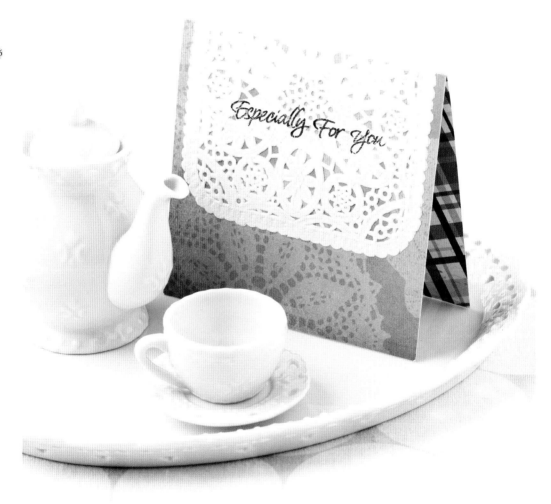

## 100 放入真心

在深色的卡片上，貼上蕾絲花紋紙，就能變身為羅曼蒂克的卡片。
蕾絲花紋紙要貼在卡片前後對半，因為花紋紙本身的特質，
不需另外裝飾，就能讓卡片呈現浪漫的風格。

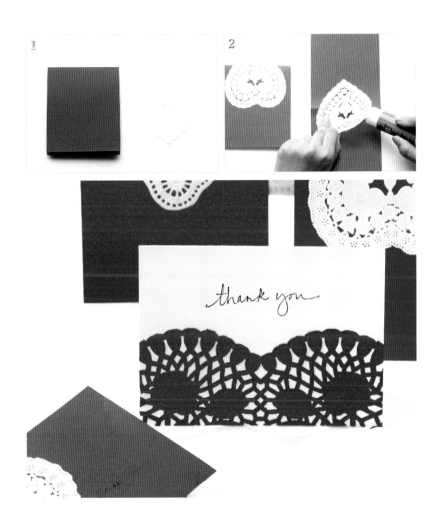

**材料**

蕾絲花紋紙、美術紙、口紅膠、剪刀

1. 裁切美術紙並摺對半，做成卡片。
2. 將蕾絲花紋紙摺對半或是1/3，貼在卡片上即可。

 MAKING TIP

蕾絲花紋紙橫跨卡片的兩面，可
以呈現出不同的模樣。

國家圖書館出版品預行編目(CIP)資料

Hello Paper！包裝趣：紙張的創意設計,做出手感包裝的100
種方法 / 朴聖熙作；楊雅純譯.
-- 二版. -- 臺北市：商周出版：英屬蓋曼群島商家庭傳媒股
份有限公司城邦分公司發行, 民111.04
256面；17*23公分
譯自：Hello paper 헬로 페이퍼：재미있는 종이 포장 공작실
ISBN 978-626-318-229-5（平裝）

1. 包裝設計

964.1                                                    111003776

學習館　BV5019

# HELLO PAPER！包裝趣——紙張的創意設計，做出手感包裝的100種方法

原著書名／HELLO PAPER　헬로 페이퍼：재미있는 종이 포장 공작실

作　　者／朴聖熙（박선희）
譯　　者／楊雅純
企劃選書／何宜珍
責任編輯／曾曉玲、韋孟岑
版　　權／吳亭儀、江欣瑜、林易萱
行銷業務／黃崇華、賴正祐、周佑潔、張娪茜
總 編 輯／何宜珍
總 經 理／彭之琬
事業群總經理／黃淑貞
發 行 人／何飛鵬
法律顧問／元禾法律事務所 王子文律師
出　　版／商周出版
臺北市104中山區民生東路二段141號9樓
電話：(02) 2500-7008　傳真：(02) 2500-7759
E-mail：bwp.service@cite.com.tw
Blog：http://bwp25007008.pixnet.net./blog
發　　行／英屬蓋曼群島商家庭傳媒股份有限公司城邦分公司
　　　　　臺北市104 中山區民生東路二段141號2樓
書虫客服專線：(02)2500-7718、(02) 2500-7719
服務時間：週一至週五上午09:30-12:00；下午13:30-17:00
24小時傳真專線：(02) 2500-1990；(02) 2500-1991
劃撥帳號：19863813　戶名：書虫股份有限公司
　　　　　讀者服務信箱：service@readingclub.com.tw
　　　　　城邦讀書花園：www.cite.com.tw
香港發行所／城邦（香港）出版集團有限公司
　　　　　香港灣仔駱克道193號超商業中心1樓
　　　　　電話：(852) 25086231傳真：(852) 25789337
　　　　　E-maill：hkcite@biznetvigator.com
馬新發行所／城邦(馬新)出版集團【Cité (M) Sdn. Bhd】
　　　　　41, Jalan Radin Anum, Bandar Baru Sri Petaling,
　　　　　57000 Kuala Lumpur, Malaysia.
　　　　　電話：(603)90578822　傳真：(603)90576622
　　　　　E-mail：cite@cite.com.my
美術設計／copy
印　　刷／卡樂彩色製版印刷有限公司
總 經 銷／聯合發行股份有限公司　電話：(02)2917-8022　傳真：(02)2911-0053

2014 年（民103）06月05日初版
2022 年（民111）07月07日二版
定價460元

ISBN：978-626-318-229-5
ISBN：978-626-318-318-6（EPUB）
HELLO PAPER 헬로 페이퍼：재미있는 종이 포장 공작실 by Park Sunhee（박선희）

線上版讀者回函卡

THANK YOU

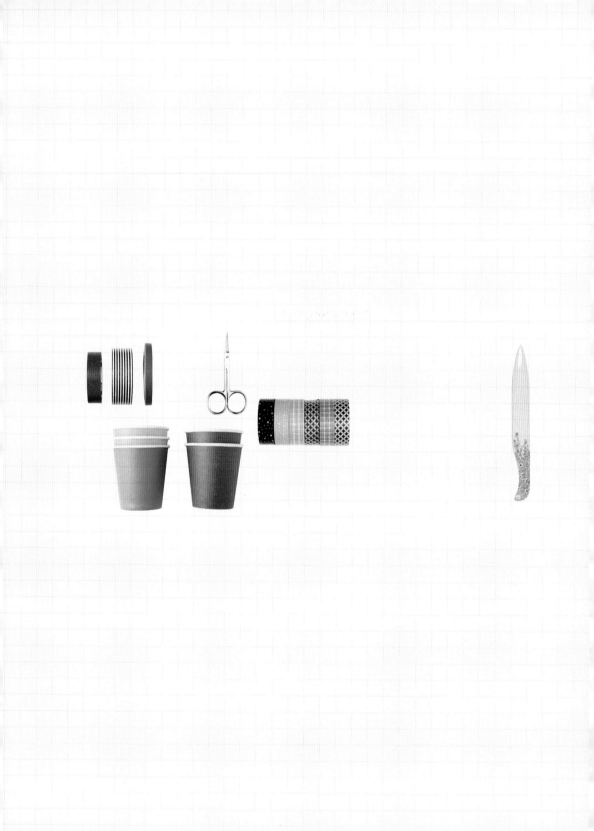